ADMIS A L'EXPOSITION UNIVERSELLE DE 1867

LA
MUSIQUE DES COULEURS

THÉORIE

DE

L'APPLICATION DES COULEURS

DU SPECTRE SOLAIRE

A LA REPRÉSENTATION DES INTERVALLES MUSICAUX

PAR

FERDINAND LATROBE

PARIS
IMPRIMERIE SIMON RAÇON ET COMPAGNIE
RUE D'ERFURTH, 1
—
1867

Tous droits réservés.

(C.)

PRÉFACE

Je reviens aujourd'hui sur une idée longtemps oubliée et qui remonte aux premières années de ma jeunesse.

Lorsqu'une conception de l'esprit porte en elle un reflet, si humble qu'il soit, de la grande synthèse des harmonies universelles, elle doit se produire au jour d'un seul jet et dans sa forme définitive et complète, sans passer par les transitions de la gestation et de l'allaitement, — pareille à Minerve sortant tout armée du cerveau de Jupiter, ou bien encore, — car la Bible et la Mythologie se donnent souvent la main, — à Ève émergeant du flanc du premier homme avec toutes les grâces et tous les sourires de ses vingt ans.

Il y a de la surprise dans cette paternité anormale; — il doit y avoir aussi de l'inexpérience.

C'est ce qui avait eu lieu pour moi.

Le soleil de l'intuition avait fait éclore un fruit mûr sur un arbre qui n'avait pas encore de feuilles.

Aussi, préoccupé presque exclusivement de la logique de mon œuvre, plus soucieux des séductions de la théorie que des réalités de l'application, je fis comme ces mères d'occasion qui jettent leur

enfant de hasard dans le tour d'un hospice : — j'adressai ma méthode à l'Académie des sciences[1].

Je croyais d'ailleurs alors que, si c'est vers le passé que doivent remonter les premiers hommages de l'avenir, c'est à l'avenir qu'appartiennent les derniers sourires et les suprêmes encouragements du passé.

Je m'étais trompé. — A part quelques éloges accordés verbalement et non sans restrictions à ce que mon système pouvait avoir d'ingénieux, il n'en fut pas autrement question, et ma démarche resta sans résultats.

J'avais fait fausse route.

Bien des années se sont écoulées depuis cette époque, m'apportant d'autres préoccupations et d'autres travaux, — peut-être aussi de nouvelles déceptions, — et mon idée avortée est restée dans les limbes brumeux où vont les théories auxquelles ont manqué tous les baptêmes : celui de la science et celui de la popularité.

Cette double consécration qui manque à mon œuvre, le public seul peut la lui donner aujourd'hui, et c'est à lui seul que je la demanderai, car ce n'est qu'en lui qu'on peut trouver réunies toutes les charités avec toutes les intelligences.

Paris, le 15 novembre 1866.

F. LATROBE.

[1] En deux Mémoires remis, l'un en mai 1841 à M. Arago, secrétaire perpétuel, l'autre en juillet 1843 à M. Raoul Rochette, secrétaire de la section des beaux-arts.

LA MUSIQUE DES COULEURS

PREMIÈRE PARTIE

THÉORIE

I

UNE PROFESSION DE FOI

Le nouveau système d'écriture musicale dont je présente ici l'exposé n'est pas seulement un procédé plus ou moins ingénieux, ayant pour but de simplifier dans ses éléments, d'améliorer dans son ensemble la méthode compliquée et hétérogène que nous ont léguée les générations éteintes;

C'est aussi, c'est surtout, j'espère le démontrer, une des conséquences nécessaires, une des applications logiques de la loi, souvent méconnue, mais jamais violée en vain, des analogies naturelles, immense chaîne harmonique qui, de la sphère à l'atome et de l'infusoire à Dieu, relie les uns aux autres tous les êtres et tous les phénomènes de l'univers, et rattache chacun des points de la circonférence infinie au centre vers lequel tout gravite et qui rayonne vers tout.

Aussi m'a-t-il semblé utile, avant de développer la théorie de ce système et d'en déduire les conséquences pratiques, d'entrer, pour en faire mieux

comprendre la signification et la portée, dans quelques considérations générales qui eussent, sans doute, paru trop ambitieuses si je m'étais borné à envisager la question qui m'occupe au point de vue spécial et nécessairement restreint de la solution d'un problème de grammaire musicale.

Nous portons aujourd'hui la peine des spéculations aventureuses et des rêveries mystico-philosophiques du moyen âge et de la renaissance. L'esprit humain, fatigué de ces théories à vol d'oiseau où l'œil, ébloui par la contemplation d'un but souvent chimérique, perd le sentiment des distances et la conscience de la réalité, s'est retranché sous les chemins couverts d'une analyse imperturbable, comme pour y chercher un refuge contre les rayonnements importuns de l'absolu et les mirages décevants des grands horizons.

Au large coup d'aile de l'intuition qui, du sommet culminant des causes, s'élance sur l'effet entrevu comme sur une proie assurée, sauf à s'égarer dans l'espace, a succédé le coup de pioche patient et régulier du mineur qui s'avance d'un pas ferme et sûr dans la voie infaillible où la boussole et le niveau dirigent sa marche, mais qui s'attarde aux veines dures du rocher et meurt sur sa tâche avant d'avoir percé jusqu'au jour.

Nul ne peut songer à contester les avantages de cette méthode sévère à laquelle nous devons les progrès incessants de la science moderne, mais peut-être le moment est-il venu de faire ressortir ce qu'elle a de trop exclusif et de constater que ce que nous y avons gagné en certitude, nous l'avons perdu en foi.

Qu'il me soit permis ici de bien préciser ma pensée. Ce que j'entends par foi, ce n'est pas cette soumission aveugle et passive de l'esprit qui abdique la raison au seuil des mystères et la conscience aux pieds de l'autorité, et qui a inscrit sur le fronton des sanctuaires la devise énervante du fatalisme : *Credo quia absurdum*, mais cette intuition libre et active, ce sens moral, rudimentaire sans doute, mais bien supérieur cependant à nos autres sens et même à nos facultés; véritable toucher de l'intelligence qui nous permet, en présence des problèmes vertigineux de l'infini, sinon d'en pénétrer le sens et d'en mesurer l'étendue, du moins d'en constater la réalité et de choisir entre l'affirmation et le néant.

Pour celui qui sait faire usage de ce sens, car le nombre de ceux qui en sont absolument privés doit être très-restreint, toute cause implique un effet comme tout effet affirme une cause, et il n'existe pas plus de loi sans application et d'analogie sans raison d'être qu'il n'y a de mal sans remède, de problème sans solution et d'aspiration sans objet.

La tâche de l'avenir sera de projeter la lumière de cette synthèse féconde au milieu des ténèbres inconscientes où s'entassent les trésors de l'observation moderne, de manière à relier entre eux ces matériaux splendides, mais incohérents, et à faire jaillir de chaque fait *démontré* son principe, comme de tout principe *nécessaire* ses conséquences.

Le passé ne sera pas sans rayonnements dans cette voie inondée des clartés de la foi nouvelle. Le vrai s'affirme par lui-même, et l'empire qu'il exerce sur notre raison est tellement puissant qu'il nous fait surmonter le besoin de preuves matérielles qui s'agite dans les bas-fonds de notre intelligence et récuser même le témoignage de nos sens. Aussi, toutes les fois que l'histoire nous montre l'humanité aux prises avec une de ces formules simples et logiques qui viennent de temps à autre éclairer jusque dans leurs profondeurs les grands phénomènes de la nature, elle nous offre en même temps ce magnifique enseignement de la vérité s'imposant par ses propres forces, et du fait, descendu des hauteurs de la démonstration, venant corroborer humblement la théorie triomphante.

Christophe Colomb, voyant se dresser devant lui, sous la courbure de l'horizon, les rivages des terres inexplorées ; Galilée sentant se mouvoir sous ses pieds le globe pygmée dont une longue superstition avait fait le pivot immobile de l'univers, n'étaient pas des observateurs : c'étaient des illuminés. Ils ne prouvaient pas : ils affirmaient.

Rotation de la terre ou circulation du sang, hier ; vibration lumineuse de l'éther et identité du fluide impondérable, aujourd'hui ; unité de la matière, demain : n'est-ce point ainsi qu'ont procédé toujours les grandes découvertes de l'humanité ?

Et ne pourrait-on pas affirmer, sous ce dernier rapport, que les alchimistes qui, par des moyens absurdes sans doute, et dans un but impossible peut-être à réaliser, poursuivaient le grand œuvre de la transmutation des métaux, étaient plus près cependant de la vérité absolue que les chimistes modernes dont les merveilleux travaux n'ont fait que compliquer jusqu'ici la nomenclature déjà bien longue des prétendus corps simples ?

Le jour viendra bientôt, tout l'annonce, où on pourra appliquer à l'unité ce qui a été dit de Dieu, qui n'est, à vrai dire, que l'unité dans sa plus haute et sa plus complète expression : — *Un peu de science en éloigne ; beaucoup de science y ramène.*

Profondément pénétré des convictions dont je viens de tracer la formule rapide, je pense donc, — et c'est là le but et la justification de cette excursion

en dehors et au-dessus des limites de mon modeste sujet actuel, — que si je parviens à démontrer les analogies saisissantes et complètes qui existent entre la couleur et le son, j'aurai prouvé en même temps que leur application à la représentation de l'un de ces phénomènes par l'autre est non-seulement logique et possible, mais encore et jusqu'à un certain point nécessaire, et que les difficultés qu'elle peut rencontrer ne sont que factices ou transitoires.

C'est ce que je vais essayer de faire, en me renfermant désormais dans la question spéciale qui m'occupe.

II

VUE D'ENSEMBLE

Depuis que l'optique et l'acoustique ont pris rang parmi les connaissances exactes, il a été reconnu qu'il existe des rapports nombreux entre les phénomènes de la vision et ceux de l'audition, et l'instinct populaire, devançant ou corroborant à cet égard les affirmations de la science, a pressenti ou consacré ces analogies lorsqu'il a introduit dans le vocabulaire artistique les expressions d'échelle *chromatique* et de *nuances* musicales s'appliquant au son, de *tons*, de *demi-tons* et de *gammes* se rapportant à la couleur.

La comparaison la plus superficielle suffit en effet pour reconnaître que, de même que l'échelle du son se compose, d'une octave à une autre, de sept intervalles fondamentaux reliés entre eux par des intervalles moyens, de même le spectre solaire, véritable gamme lumineuse, comprend sept couleurs essentielles dont la transition est formée par les nuances intermédiaires.

Dans un ordre d'idées plus complexe, mais non moins évident, on ne saurait contester l'analogie qui existe entre les impressions très-diverses que produisent sur nous, soit par eux-mêmes, soit en raison de leur simultanéité ou de leur succession, les différents degrés des échelles de la couleur et du son.

Ces impressions doivent être rapportées à deux causes physiologiques distinctes :

Ainsi d'un côté, par exemple, le mode majeur musical, ainsi que les premières nuances du prisme, du rouge au jaune, éveillent en nous des sensa-

tions vives et nettes et des idées plutôt riantes que tristes ; tandis que les impressions douces et voilées, les aspirations vagues, les sentiments tendres ou mélancoliques trouvent plus particulièrement leur expression ou leur symbole dans les tons mineurs et dans les gammes du bleu et de ses composés, l'indigo et le violet [1].

Ainsi encore et à un autre point de vue, les consonnances musicales bien caractérisées, — octave, quarte, quinte, etc., — ainsi que les couleurs qui sont complémentaires ou harmonieuses entre elles (voy. chap. VII : *Théorie du rayonnement de la couleur et du son*), déterminent en nous une sensation de bien-être, de quiétude physique et de satisfaction morale qui répond complétement aux exigences de nos organes et à la logique de nos sens, tandis que les dissonances optiques ou acoustiques nous jettent dans un état plein de fatigue et d'irritation et qui, dans certains cas et pour certaines organisations, peut devenir presque insupportable.

Ces rapports, quelque saillants qu'ils soient, ne constituent que la partie la moins importante, ne sont, pour ainsi dire, que la préface des analogies incontestables, saisissantes, complètes, qui existent entre les phénomènes qui dérivent de la lumière et ceux qui se rapportent au son, et qui s'étendent aux différentes propriétés de ces deux agents de nos perceptions les plus essentielles, comme elles remontent jusqu'à leur mode de production et de transmission.

Amené à tracer le résumé rapide de ces analogies, telles qu'elles ressortent de l'état actuel de la science, je ferai remarquer en passant qu'elles s'appliquent aussi aux propriétés du calorique.

Cette comparaison offre d'autant plus d'intérêt et vient d'autant mieux à l'appui de mon système, que, suivant une opinion généralement admise aujourd'hui, la lumière et la chaleur ne sont que deux manifestations différentes d'un seul et même principe.

[1] Je ne parle pas du vert, qui forme la transition entre les deux grandes divisions de la couleur, et qui, pour ce motif, constitue un terrain neutre sur lequel les impressions différentes qui caractérisent chacune d'elles doivent se retrouver affaiblies. — Les idées que je ne fais qu'indiquer ici seront, d'ailleurs, développées et précisées plus loin. (Voy. chap. VI : *Théorie du mode de la couleur*.)

III

COMPARAISON DES PROPRIÉTÉS GÉNÉRALES DU SON, DE LA LUMIÈRE ET DE LA CHALEUR

Le son est la sensation produite sur l'organe de l'ouïe par les ondulations de la matière pondérable mise en mouvement par les vibrations des corps *sonores*.

La lumière est la sensation produite sur l'organe de la vue par les ondulations du fluide impondérable mis en mouvement par les vibrations des corps *lumineux*.

La chaleur est la sensation produite sur tout l'organisme par les ondulations du même fluide mis en mouvement par les vibrations des corps *chauds* [1].

La lumière et la chaleur, comme le son, se propagent sous forme d'ondes sphériques.

Les intensités du son, de la lumière et de la chaleur sont en raison inverse du carré de la distance du corps sonore, lumineux ou calorifique, et en raison directe de l'amplitude de ses vibrations.

Le son, comme la lumière et la chaleur, peut être transmis avec des vitesses différentes à travers certaines substances, intercepté ou absorbé par d'autres, et réfléchi, en totalité ou en partie, lorsqu'il rencontre une surface solide ou lorsqu'il change de milieu.

Les lois de cette réflexion sont identiquement les mêmes pour les trois ordres de phénomènes qu'il s'agit de comparer, c'est-à-dire que, dans tous les cas, l'angle d'incidence et l'angle de réflexion sont égaux entre eux et situés dans un même plan.

L'écho est un miroir.

Les surfaces courbes donnent naissance à des foyers acoustiques où le son se renforce, comme les miroirs concaves produisent des foyers lumineux ou calorifiques où se concentrent la lumière et la chaleur.

On augmente l'intensité du son, comme on obtient le grossissement des objets ou de leurs images, en faisant converger les ondes sonores ou lumineuses.

[1] Qui sont presque toujours plus ou moins lumineux

On peut donc dire exactement que le porte-voix et le cornet sont à l'acoustique ce que sont à l'optique, sous des formes très-analogues, le télescope et la lunette.

Le son, comme la lumière et la chaleur, est réfracté, lorsqu'il passe d'un milieu dans un autre, par suite de la différence de vitesse des ondulations résultant de la différence de densité des milieux traversés.

Il existe des interférences en acoustique comme il en existe en optique : deux ondes sonores qui se rencontrent sous certains angles, et dont l'une est en retard sur l'autre dans un rapport impair, se détruisent et produisent du *silence*, comme, dans des conditions identiques, deux ondes lumineuses produisent de l'*obscurité*. — Il paraît certain que le même phénomène se manifeste pour la chaleur.

Quant à la double réfraction et à la polarisation, dont la constatation présente les plus grandes difficultés en ce qui concerne le son, rien ne prouve jusqu'ici qu'il jouisse de ces propriétés de la lumière, mais on est d'autant plus fondé à le supposer par analogie, qu'il est à peu près démontré qu'elles appartiennent au calorique.

Enfin, et c'est là le point essentiel que j'aurai à démontrer et à développer dans le chapitre suivant, le son comme la lumière [1] présente tous les phénomènes d'une véritable dispersion, et c'est de ce fait dominant que ressortent les analogies merveilleuses qui existent entre les intervalles musicaux et les couleurs du spectre solaire et qui forment la base de mon système.

IV

THEORIE DE LA DISPERSION DU SON

ANALOGIES ENTRE LA COULEUR ET L'INTERVALLE MUSICAL

La *lumière blanche* ou, pour mieux dire, incolore, est la source de toutes les perceptions de nos organes visuels. — Toutefois, considérée en elle-même, elle ne produit sur eux d'autre impression que celle qui se rapporte à son intensité, et si elle ne subissait aucune modification dans son action, nous ne

[1] Et très-probablement aussi comme la chaleur.

nous rendrions compte de la forme et de l'apparence des objets que par le contraste des clairs et des ombres résultant de la manière plus ou moins vive et plus ou moins directe dont leurs différentes parties en seraient frappées.

Mais lorsque cette lumière blanche, suivant certaines lois qu'il serait trop long de développer ici, passe d'un milieu dans un autre ou se brise sur les angles moléculaires de la surface des corps, il se produit, par suite de la dispersion de ses éléments, un nouveau phénomène que l'on nomme la *coloration*. — La lumière devient *visible* et acquiert de nouvelles propriétés qui la rendent susceptible d'exercer sur notre vue les impressions multiples qui résultent de la *nature propre* et de la *succession* ou de la *simultanéité* des différentes couleurs.

Le *son isolé*, considéré en lui-même et abstraction faite du *timbre*[1], qui ne saurait être rapporté à des lois précises et mathématiques, agit sur l'organe de l'ouïe en raison de son *intensité* et de sa *hauteur*. Mais cette dernière propriété à laquelle se rattache tout ce qu'il y a de bien défini dans nos perceptions musicales, n'a, à vrai dire, qu'une valeur relative résultant des rapports de gravité ou d'acuïté qui existent entre les différents degrés de l'échelle acoustique. Or la hauteur ne pouvant intervenir dans le son isolé que d'une manière absolue, l'oreille ne perçoit en somme qu'un *bruit* qui, en admettant d'ailleurs qu'il remplisse les conditions nécessaires pour pouvoir être comparé à un autre, c'est-à-dire pour former un *son* proprement dit, n'en reste pas moins incapable en lui-même et à lui seul de développer en nous une sensation musicale caractérisée.

Mais lorsque deux ou plusieurs sons se produisent *simultanément* ou d'une *manière successive*, les rapports de hauteur qui existent entre eux déterminent un fait nouveau que l'on désigne sous le nom d'*intervalle*, et auquel se rapportent les impressions aussi puissantes que variées que nous font éprouver la *mélodie* et l'*harmonie* et les lois qui régissent ces deux branches jumelles de l'art musical.

Toutefois l'analogie ne s'arrête pas là, car s'il est vrai de dire en pratique que, pour qu'une impression musicale soit produite, il est nécessaire que deux sons au moins aient été émis, soit successivement par un même corps, soit

[1] Sans insister plus que de raison sur cette nouvelle analogie entre les phénomènes de l'optique et ceux de l'acoustique, je ferai remarquer ici que le timbre, qui se rapporte à la *qualité* du son résultant *de la nature propre du corps sonore*, correspond exactement au fait de l'existence de plusieurs *espèces* de lumières provenant de *sources différentes :* action solaire, électricité, combinaisons chimiques, phosphorescence, etc., et qui sont susceptibles d'exercer des impressions diverses sur nos organes visuels.

simultanément par deux ou plusieurs corps sonores, il n'en est pas moins certain que le son isolé renferme en lui-même tous les intervalles de l'échelle acoustique, comme la lumière blanche contient toutes les couleurs du spectre solaire.

Avant de poursuivre dans ses détails le parallèle remarquable de la décomposition de la lumière et de celle du son, je résumerai de la manière suivante les considérations générales que je viens de développer :

— Le *son isolé* est à l'acoustique ce que la *lumière blanche* est à l'optique, — c'est un *son blanc*.

— Le son isolé contient en lui-même *tous les intervalles* de la gamme musicale, comme la lumière blanche renferme *toutes les couleurs* du spectre solaire.

— La *lumière blanche* est l'*accord parfait* de la *couleur*.

— L'*intervalle* est la *couleur* du son.

Cette dernière proposition, qui, dans la forme que je lui donne ici, répond peut-être mieux à l'impression produite sur nos sens, serait, comme on le verra plus loin, d'une précision plus mathématique si on la renversait en disant :

— La *couleur* est l'*intervalle* de la lumière.

On se rend compte de la décomposition du son en faisant vibrer une corde modérément tendue. On entend alors, indépendamment de la note principale, trois autres sons que l'on nomme *harmoniques* et qui représentent la *tierce*, la *quinte*[1] et l'*octave* supérieure de cette note primitive, en formant, par conséquent, soit par rapport à elle, soit entre elles-mêmes et à elles seules un *accord parfait*.

Ainsi, la corde donnant do^1,

Les sons harmoniques produits seront mi, sol, do^2, dont la résultante est un son équivalent, au point de vue de la tonalité, à celui de la corde elle-même.

On explique ce phénomène en supposant qu'une corde mise en mouvement se divise en trois parties qui vibrent simultanément, mais isolément.

Il me paraît hors de doute que cette première division doit se fractionner

[1] En ne tenant pas compte des octaves différentes auxquelles appartiennent ces deux sons harmoniques. — Cette question des octaves, qui ne peut être confondue avec celle des intervalles *contrastants*, fera d'ailleurs l'objet d'une appréciation distincte. (Voy. chap. V : *Théorie des octaves colorées*.)

elle-même à l'infini, chacun des sons harmoniques produits engendrant à son tour l'accord parfait qui lui est propre, de manière à parcourir ainsi tous les degrés de l'échelle acoustique.

Mais, dans la pratique, les trois sons harmoniques dont il vient d'être question ne sont déjà bien appréciables que pour une oreille exercée, et il devient nécessaire, pour construire dans son entier la gamme diatonique, de faire vibrer successivement *trois* cordes accordées de quinte en quinte et, par conséquent, dans des rapports déterminés d'avance, puisque ces quintes sont fournies par les sons harmoniques eux-mêmes.

On obtient ainsi les résultats suivants :

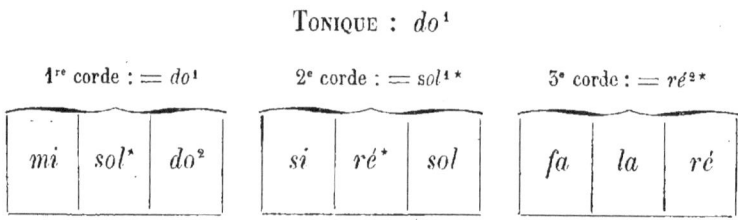

Soit, en écrivant ces notes à la suite l'une de l'autre, dans l'ordre de leur plus grande hauteur de ton[1], les 7 intervalles de la gamme diatonique :

do^1	$ré$	mi	fa	sol	la	si	do^2
1	2	3	4	5	6	7	8

1 ton — 1 ton — ½ ton — 1 ton — 1 ton — 1 ton — ½ ton

Je ferai remarquer dès à présent dans cette gamme, en vue des comparaisons que j'aurai à établir plus loin entre l'intervalle et la couleur, les positions occupées par :

1° La tonique *do* (1), la tierce ou médiante *mi* (3), et la quinte ou dominante *sol* (5), c'est-à-dire par les 3 notes qui constituent l'accord parfait ;

2° Les deux demi-tons diatoniques, — de *mi* à *fa* (de 3 à 4) et de *si* à *do* (de 7 à 8) ;

3° La tonique du ton mineur relatif *la* (6).

On démontre la dispersion de la lumière en faisant passer un faisceau lumineux à travers un prisme de cristal. Ce faisceau, décomposé en raison

[1] Toujours en négligeant les octaves, sauf, bien entendu, celle de la tonique.

de l'inégale réfrangibilité de ses parties constituantes, vient former sur la surface où il se projette à sa sortie du prisme, une image oblongue colorée que l'on désigne sous le nom de *spectre solaire*.

Il n'est peut-être pas sans intérêt de faire remarquer ici que, bien que cette dispersion puisse se produire dans d'autres circonstances, on ne peut s'en rendre un compte exact et complet qu'au moyen d'un prisme *triangulaire*, de même qu'on ne peut obtenir la décomposition totale du son et la construction de la gamme musicale qu'en ayant recours à la vibration de *trois* cordes.

Quoi qu'il en soit, lorsqu'on examine attentivement l'image du spectre solaire, on ne tarde pas à reconnaître que les nuances nombreuses et complexes dont elle se compose peuvent et doivent être ramenées à *trois* couleurs primitives qui sont : *rouge, jaune* et *bleu*.

Ces trois couleurs fondamentales, qui, ainsi qu'on le verra plus loin, occupent dans le spectre solaire des positions exactement correspondantes à celles que prennent dans la gamme la *tonique*, la *tierce* et la *quinte*, représentent bien réellement l'*accord parfait lumineux*, comme celles-ci constituent l'*accord parfait musical*, puisque :

— Réunies, elles reproduisent de la lumière blanche, de même que dans une corde mise en vibration les trois notes harmoniques produites ont pour résultante un son équivalent au *son isolé* de cette corde elle-même.

— Mélangées l'une à l'autre, elles donnent naissance à toutes les couleurs composées du spectre solaire, comme la tonique, la tierce et la quinte engendrent tous les intervalles dérivés de la gamme acoustique.

On est donc amené à conclure que, de même qu'une corde sonore se divise en trois parties dont chacune correspond à un des éléments de l'accord parfait musical, de même le spectre solaire se partage en trois zones correspondant aux trois couleurs primitives qui constituent l'accord parfait lumineux.

Et comme on a vu les trois sons harmoniques produits engendrer une succession de sons dérivés qui contiennent dans leur ensemble tous les intervalles de l'échelle acoustique, on peut admettre de même que les trois zones colorées dont il vient d'être question, empiétant partiellement l'une sur l'autre, produisent, par le fait des différentes superpositions auxquelles elles doivent donner lieu, toutes les nuances de l'échelle lumineuse.

Dans cette hypothèse au moins probable, on trouve que les trois couleurs simples doivent, d'après l'ordre de leur succession dans le spectre solaire, subir les modifications suivantes :

Le *rouge* en rencontrant le *jaune* donnera de l'*orangé ;*
Le *jaune* en se superposant au *bleu* produira du *vert ;*
Et le *bleu* en s'ajoutant au *rouge* formera du *violet*[1].

Toutefois, il y a lieu de remarquer que le bleu, en raison des différences essentielles qu'il peut présenter par rapport à lui-même[2] et de sa nature radicalement opposée à celle du rouge, ne saurait être ramené à cette dernière couleur par une seule nuance intermédiaire.

Aussi est-il universellement admis qu'entre le bleu et le rouge du spectre solaire, il existe, indépendamment du violet, une teinte mixte mais essentielle que l'on désigne sous le nom d'*indigo* et qui diffère du bleu proprement dit par sa plus grande hauteur de ton et parce qu'elle contient une certaine quantité de rouge.

De même, ainsi qu'on a déjà pu le remarquer, entre le *sol*, qui correspond au bleu, et l'octave de la tonique *do*, qui représente le rouge, la transition s'opère par deux intervalles diatoniques, le *la* et le *si*, tandis qu'il n'y a qu'un seul de ces intervalles entre la tonique et la médiante et entre la médiante et la dominante.

— L'image résultant de la décomposition de la lumière blanche contient donc en définitive *sept* couleurs distinctes et essentielles qui sont, dans l'ordre invariable de leur moindre à leur plus grande réfrangibilité :

Rouge — Orangé — Jaune — Vert — Bleu — Indigo — Violet.

Si, ainsi que je l'ai déjà fait pour la gamme musicale, et que j'en démontrerai plus loin la nécessité en ce qui concerne la couleur (voy. chap. V, *Théorie des octaves colorées,*) je clos cette nomenclature des nuances du prisme par la répétition de la première d'entre elles, considérée comme étant à l'octave, il ne me restera plus qu'à inscrire en dessous de chacun des de-

[1] Bien que la science ne soit pas parvenue jusqu'ici à décomposer ces nuances complexes, l'orangé, le vert et le violet, qu'elle persiste par conséquent à considérer comme simples, il n'en est pas moins certain, en physique comme en chimie, qu'elles peuvent être produites par le mélange ou la superposition deux par deux des trois couleurs primitives.

[2] Ces différences sont loin d'exister au même degré dans les autres couleurs du prisme, où le bleu n'intervient pas comme élément constituant. — Ainsi entre le rouge et le jaune clair et le rouge ou le jaune foncé, il n'y a qu'une différence d'intensité qui n'est même pas très-sensible, tandis que, entre le bleu de ciel et le bleu sombre, il existe, non-seulement une différence de ton bien caractérisée, mais aussi une modification essentielle dans la nature de la couleur et dans l'impression produite par elle. — La même observation s'applique au vert et au violet, qui sont des composés du bleu et qui présentent comme lui des caractères très-différents des tons clairs aux tons foncés.

grés de cette échelle colorée celui qui lui correspond dans l'échelle acoustique.
— J'aurai ainsi :

$Rouge^1$	Orangé	Jaune	Vert	Bleu	Indigo	Violet	$Rouge^2$
1	2	3	4	5	6	7	8
do^1	ré	mi	fa	sol	la	si	do^2

Et je constaterai, en rappelant les réserves faites à ce sujet dans la première partie de ce chapitre :

1° Que le *rouge*, le *jaune* et le *bleu* qui constituent l'accord parfait lumineux sont inscrits, sous les numéros 1, 3 et 5, exactement au-dessus du *do*, du *mi* et du *sol*, qui représentent l'accord parfait musical.

2° Que les deux demi-tons de la gamme diatonique, placés de *mi* à *fa* (3 à 4) et de *si* à *do* (7 à 8), correspondent aux points où les couleurs de la première moitié du spectre solaire arrivent au *bleu* par le *vert* et où le *bleu* revient à elles par le *violet*.

3° Que la tonique du ton mineur relatif de *do*, c'est-à-dire le *la*, vient se rencontrer au numéro 6 avec l'*indigo*.

Je ne fais qu'indiquer ici cette dernière concordance, dont la portée ne saurait ressortir complétement de ce qui a été dit jusqu'ici, et qui fera l'objet d'un chapitre distinct. (Voy. chap. VI : *Théorie du mode de la couleur.*)

V

THÉORIE DES OCTAVES COLORÉES

SUITE DES ANALOGIES ENTRE LA COULEUR ET L'INTERVALLE MUSICAL

Comme on l'a vu plus haut, le son isolé, en dehors du *timbre*, qui échappe par sa nature à toute appréciation mathématique, est caractérisé par deux propriétés essentielles : l'*intensité* et la *hauteur*.

L'*intensité* est commune à la lumière et au son, et dépend uniquement, pour l'un comme pour l'autre de ces deux ordres de phénomènes, de l'amplitude des vibrations. Elle est donc indépendante de l'intervalle ou de la couleur.

Quant à la *hauteur*, si elle existe dans le son isolé, ce n'est que d'une manière absolue et, par conséquent, dans des conditions à ne pouvoir donner naissance à aucune sensation musicale déterminée, cette sensation résultant

exclusivement de la comparaison que l'oreille peut établir entre un son et un autre, c'est-à-dire de l'*intervalle.*

— La lumière blanche étant identique à elle-même ne peut offrir, même d'une manière absolue, une propriété correspondant à celle de la *hauteur*. — Mais cette propriété se retrouve tout entière dans les rapports de ses éléments constituants, c'est-à-dire dans les différences que l'œil perçoit entre les diverses nuances dont l'ensemble constitue l'image du spectre solaire.

C'est ici que vient se placer une nouvelle et remarquable analogie entre la couleur et le son.

Qu'est-ce en effet que l'intervalle?

L'arithmétique va nous répondre :

L'intervalle est le *rapport* qui existe entre *des nombres différents de vibrations sonores.*

Plus le nombre des vibrations produites dans un temps donné est considérable, — en d'autres termes, plus ces vibrations sont rapides, plus le son est aigu.

Dans la gamme diatonique qui a servi plus haut à la comparaison des degrés de l'échelle acoustique avec ceux de l'échelle optique, les notes do^1, *ré, mi, fa, sol, la, si, do^2*, correspondent donc à des nombres de vibrations de plus en plus grands.

Changeons maintenant les termes de la question et demandons à l'arithmétique ce que c'est que la couleur. — Elle nous répondra, comme elle l'a déjà fait pour l'intervalle :

La couleur est le *résultat des rapports* qui existent entre *des nombres différents de vibrations lumineuses*[1].

Ces nombres vont en augmentant du *rouge* au *violet*.

De sorte que l'ordre de succession des couleurs du prisme, qui est celui de leur plus grande réfrangibilité, est aussi celui du chiffre de plus en plus élevé des vibrations auquel chacune d'elles correspond.

C'est à ce point de vue qu'en posant dans un des chapitres précédents cet aphorisme plus artistique que scientifique : *l'intervalle est la couleur du son*, j'ajoutais qu'il était susceptible d'acquérir une précision mathématique

[1] L'intervalle est un rapport; la couleur est le résultat d'un rapport. — C'est justement en raison de cette différence nécessaire et qu'un esprit superficiel pourrait seul être étonné de rencontrer au milieu d'une série complète de concordances, qu'il est possible de représenter le rapport abstrait et insaisissable qui constitue le fait essentiel de l'acoustique par le résultat visible et permanent du phénomène optique. — Échange merveilleux où le fluide impondérable matérialisé sert à fixer l'abstraction engendrée par la matière pondérable.

si on le renversait en disant : *la couleur est l'intervalle de la lumière.*

En écrivant, comme je l'ai fait jusqu'ici, à la suite l'une de l'autre, sur une ligne horizontale, les notes de la gamme musicale et les couleurs du spectre solaire, je me suis conformé à une méthode exclusivement adoptée, et dont les besoins de ma thèse actuelle ne m'obligeaient pas encore à démontrer la défectuosité. J'ai dû toutefois, dans le but de faire ressortir certains rapports nécessaires, m'affranchir en partie de cette méthode, en répétant à la fin de l'échelle de la couleur, comme je l'avais fait pour celle du son, le terme qui en forme le point de départ, c'est-à-dire le rouge, me réservant d'examiner dans ce chapitre ce que cette manière d'opérer a d'essentiellement conforme à la nature intime des choses.

Il est évident, en effet, que la gamme musicale ne saurait être logiquement représentée par une ligne indéfiniment prolongée et dont les termes extrêmes tendent à s'écarter de plus en plus, alors qu'il résulte du témoignage irrécusable de nos sens que les intervalles qui la composent ne s'éloignent de la tonique que pour y revenir fatalement par la note sensible.

L'objection qui pourrait être faite que ce n'est pas à la tonique que nous ramène la note sensible, mais à son octave, ne serait pas sérieuse, puisque cette octave produit exactement sur notre oreille l'impression de repos et d'équilibre qui caractérise la tonique.

On est donc amené à conclure qu'en regard des intervalles *contrastants* de l'échelle acoustique, il existe un intervalle particulier, l'*octave*, qui, différent de l'*unisson* par sa *hauteur*, lui est cependant identique au point de vue de la *tonalité*, et que, pour ce motif, on peut désigner sous le nom d'intervalle *concordant*.

Ce fait trouve d'ailleurs son explication naturelle dans l'examen des rapports numériques qui relient entre eux les différents degrés de la gamme musicale.

En effet, si ces rapports sont, en ce qui concerne les intervalles contrastants, assez compliqués et variables de l'un à l'autre[1], ils sont, au contraire,

[1] Voici quels sont ces rapports pour la gamme de do^1 à do^2 :

Noms des notes.	DO^1	RÉ	MI	FA	SOL	LA	SI	DO^2
Nombre de vibrations par seconde.	132	148	164	176	198	220	248	264
Différence entre les nombres de vibrations d'une note à une autre, ou rapports qui constituent les intervalles.	»	16	16	12	22	22	28	16

en ce qui touche aux octaves, dans les termes aussi simples que possible d'une progression géométrique dont la raison est 2.

Ainsi, 66 étant le nombre de vibrations par seconde qui correspond au son que l'on désigne par le signe do^0, on a :

$do^0 = 66 — do^1 = 132 — do^2 = 264 — do^3 = 528 — do^4 = 1056 — do^5 = 2112$, etc.

De sorte que l'on peut considérer l'octave musicale comme une unité dont les intervalles contrastants représentent les fractions.

Il serait donc logique de figurer la succession des degrés de l'échelle acoustique, non point par une ligne horizontale, mais par une spirale, ou, si l'on veut, pour concilier les commodités de la pratique avec les exigences de la théorie, par une série de cercles concentriques correspondant aux différentes octaves que le son est susceptible de parcourir, et divisés par des rayons en autant de secteurs qu'il y a d'intervalles dans une octave. En espaçant les rayons proportionnellement aux rapports des nombres de vibrations qui constituent ces intervalles, on obtiendrait la construction théorique dont voici le spécimen :

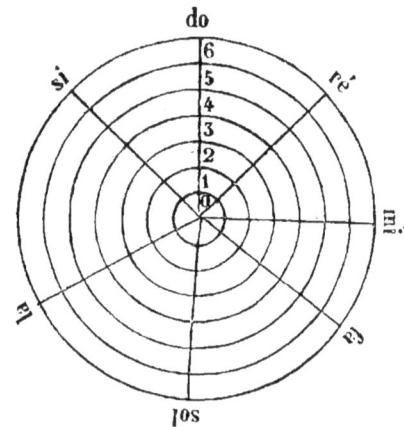

— Les vibrations de l'éther qui donnent naissance aux différentes nuances du spectre solaire sont tellement rapides, qu'il est excessivement difficile d'en préciser le nombre. Il ne serait donc pas possible, dans l'état actuel de nos connaissances, d'établir une comparaison directe entre les rapports numériques qui engendrent ces nuances et ceux qui constituent les intervalles de la gamme musicale.

Mais s'il ne m'est pas permis jusqu'à présent d'affirmer que ces rapports

sont identiques, je crois du moins rester dans les limites d'une supposition très-probable en admettant que l'échelle de la lumière, comme celle du son, se compose d'intervalles *contrastants* qui répondent aux différentes couleurs du prisme, et d'intervalles *concordants* qui se rapportent exclusivement au plus ou moins de *hauteur* de chacune de ces couleurs, sans modifier en rien leur *tonalité*, et qui constituent par conséquent de véritables *octaves*.

Je suis d'autant mieux fondé à proposer cette théorie, que, par une analogie frappante avec la gamme musicale, l'échelle colorée, après s'être écartée de plus en plus de sa tonique, c'est-à-dire du rouge, y revient par le violet, qui remplit absolument dans l'image du spectre solaire la fonction de *couleur sensible*.

Dans l'hypothèse que je viens d'établir, à mesure que le nombre des vibrations lumineuses, croissant à partir du rouge, se trouverait relativement à lui dans un rapport déterminé, il se produirait une des couleurs essentielles du prisme, jusqu'au moment où ce nombre, étant devenu exactement le double de ce qu'il était à son point de départ, donnerait de nouveau naissance à du rouge porté à l'octave, c'est-à-dire renforcé dans son expression sans être modifié dans son essence.

De sorte que les différentes couleurs que nous offre l'image du spectre solaire devraient être considérées comme étant la somme des hauteurs successives résultant du doublement indéfini de leurs nombres respectifs de vibrations.

Il y aurait donc lieu de représenter la marche ascendante des degrés de l'échelle optique par une construction analogue à celle que j'ai déjà employée pour l'échelle du son, et qui me paraît répondre incontestablement aux conditions dans lesquelles se produit le phénomène de la coloration.

On conçoit toutefois que les procédés et les appareils employés pour obtenir la décomposition de la lumière, en projetant ses éléments dans une direction rectiligne, suivant leur plus grande réfrangibilité, doivent avoir pour résultat nécessaire de détruire l'ordre naturel de cette disposition. Mais il est très-facile de le rétablir par la pensée en recourbant l'une vers l'autre les deux extrémités du spectre solaire, de manière à ce que le violet qui termine l'une d'elles se trouve en contact immédiat avec le rouge qui commence l'autre.

Je me dispenserai donc de reproduire ici la construction graphique que je viens d'indiquer, et dont celle que j'ai adoptée pour figurer la gamme mu-

sicale peut donner une idée très-exacte[1]. Je me bornerai à en retenir la donnée théorique pour les applications que j'aurai à en faire plus loin aux derniers développements de mon système.

Et je résumerai de la manière suivante les considérations dans lesquelles je viens d'entrer :

— La *hauteur* résulte, pour la lumière et pour le son, du nombre des vibrations lumineuses ou sonores;

— Elle a pour résultats :

En ce qui concerne la lumière, la *couleur*.

En ce qui se rapporte au son, l'*intervalle*.

— Les nombres de vibrations qui s'appliquent aux différents degrés des gammes optique et acoustique vont en augmentant du *rouge* au *violet* d'un côté, du *do* au *si* de l'autre, ce qui confirme en les précisant les rapports que j'ai déjà signalés entre les termes correspondants de ces deux progressions parallèles.

— Il y a dans l'échelle de la couleur comme dans celle du son :

1° Des intervalles *contrastants* qui répondent à des rapports complexes et variables d'un degré à un autre; — ce sont ceux qui constituent les différentes nuances du spectre solaire et les tons et demi-tons de la gamme acoustique ;

2° Et des intervalles *concordants* qui résultent d'un rapport simple et unique dont le coefficient est 2, et qui modifient l'acuïté de la couleur et du son sans en altérer la tonalité ; — ce sont les octaves musicales et colorées.

— La gamme musicale revient à sa tonique *do* par sa dernière note qui est le *si*, comme la gamme lumineuse revient à sa tonique *rouge* par sa dernière couleur qui est le *violet*.

Le violet est la couleur sensible du spectre solaire.

— La succession des différents degrés des deux échelles de la lumière et du son répond donc, non point à une ligne horizontale indéfinie dont les deux extrémités tendent à s'écarter de plus en plus, mais à une spirale, ou, si l'on veut, à une série de circonférences juxtaposées où les intervalles concordants viennent, dans leur marche ascendante, se rencontrer d'octave en octave sur les mêmes secteurs, en occupant, par conséquent, des espaces proportionnels aux nombres de vibrations sonores ou lumineuses qui les ont engendrés.

[1] Il suffit en effet d'appliquer à chacun des secteurs de cette figure la couleur qui correspond à l'intervalle musical auquel il est affecté, en augmentant graduellement l'intensité de la nuance d'une zone concentrique à l'autre.

VI

THÉORIE DU MODE DE LA COULEUR

SUITE DES ANALOGIES ENTRE LA COULEUR ET LE SON

J'ai déjà fait pressentir, à propos des impressions très-différentes que produisent sur nous, en raison de leur nature propre, les diverses nuances qui composent la gamme lumineuse, la théorie qui fait l'objet de ce chapitre.

Il me reste à développer et à préciser les conséquences que je crois pouvoir déduire de ce fait incontestable.

Ainsi qu'on l'a vu plus haut, les sept couleurs essentielles auxquelles on doit ramener les nuances infiniment variées dont l'ensemble constitue le spectre solaire peuvent être elles-mêmes réduites à trois couleurs primitives, qui sont le *rouge*, le *jaune* et le *bleu*.

Cette opinion s'appuie sur le fait concluant qu'en physique comme en chimie le rouge, le jaune et le bleu, superposés ou combinés deux par deux, reproduisent toutes les autres nuances du prisme.

Toutefois, si on envisage les couleurs sous le rapport moins précis, mais non moins important, de leur nature essentielle et des sensations qu'elles développent en nous, on est conduit à une conclusion différente qui, sans atténuer en rien l'exactitude de la première, vient se poser parallèlement à elle et ouvrir une nouvelle source d'analogies entre les phénomènes qui dérivent de la lumière et ceux qui répondent au son.

Il est évident, en effet, que si le rouge et le jaune ont un rôle bien distinct et bien indépendant dans la formation de la gamme colorée et dans les rapports qu'elle présente avec la gamme musicale, ces deux couleurs ont entre elles, au double point de vue de l'effet qu'elles produisent sur nos organes visuels et des idées qu'elles éveillent dans notre esprit, une très-grande analogie.

Cette analogie se retrouve tout entière dans la comparaison de leurs actions calorifiques, lumineuses et chimiques.

Enfin, la nuance qui résulte de leur combinaison, l'orangé, comme tous les produits dont les éléments constituants sont reliés par des rapports intimes, est absolument dépourvue de tout caractère personnel et, si je puis m'expri-

mer ainsi, de toute originalité. C'est une transition ; ce n'est pas une couleur [1].

Entre le rouge et le jaune d'un côté et le bleu de l'autre, il existe au contraire des différences profondes et qui s'étendent également aux trois ordres de faits que je viens d'indiquer.

Ainsi, tandis que l'orangé ne représente qu'une modulation à peine sensible entre les impressions très-peu contrastantes que produisent sur nous les deux couleurs dont il est le composé, il est évident que le vert et le violet qui résultent de la combinaison du bleu avec le jaune et le rouge constituent des nuances parfaitement caractérisées, jouissant de propriétés et exerçant des actions qui leur sont propres et dans lesquelles la part qui revient à leurs éléments primitifs ne saurait être complétement dégagée des modifications essentielles que ces éléments ont subies.

Ainsi encore, pendant que le maximum des intensités lumineuse et calorifique oscille du rouge au jaune, c'est à l'extrémité opposée du spectre, qui est occupée par le bleu et ses dérivés, que se rencontre celui des actions chimiques.

Enfin, comme je l'ai fait remarquer plus haut, il existe une différence saillante entre le bleu et les deux autres couleurs primitives, celles-ci n'étant modifiées que d'une manière peu sensible et nullement essentielle par leur passage des tons clairs aux tons foncés, tandis que pour le bleu ce passage se traduit par des changements très-remarquables, non-seulement dans l'aspect de la couleur, mais aussi dans l'impression qu'elle produit sur nous.

Cette dernière considération me conduit naturellement à l'examen de la plus importante des différences qui existent entre le bleu et les deux autres couleurs fondamentales du prisme, celle qui se rapporte au fait incontestable d'une expression radicalement opposée.

Les diverses nuances qui occupent la première moitié du spectre solaire, du rouge au jaune, exercent en effet sur notre organisation physique et morale des impressions, multiples sans doute, mais qui présentent entre elles des caractères communs que l'on peut résumer de la manière suivante :

— Ces impressions appartiennent presque exclusivement à la catégorie des sensations actives et des sentiments personnels de la joie, du désir, de la lutte et du triomphe.

— Quel que soit l'ordre d'idées auquel elles se rapportent, elles sont toujours vives, précises et nettement définies.

[1] Il est à remarquer, d'ailleurs, que l'orangé est, de toutes les couleurs du prisme, celle qui y occupe le moins d'étendue.

De sorte que s'il s'agissait de trouver dans les couleurs du prisme des symboles de nos affections, on pourrait dire que le groupe dont il vient d'être question, de même que le mode majeur musical, répond beaucoup mieux à la passion qu'à la tendresse, à la joie qu'à l'extase, à la pensée qu'à la rêverie.

Le rouge et le jaune sont les couleurs de tout ce qui éblouit, de tout ce qui enivre, de tout ce qui exalte.

Le jaune rit, le rouge éclate.

La flamme parcourt tous les tons de la gamme rutilante, du soufre au pourpre.

Le sang est rouge, l'or est jaune;

Le vin est de l'ambre ou de la topaze quand il n'est pas du rubis.

— Les couleurs de l'autre moitié du spectre solaire répondent presque sans exception, au contraire, à tout ce que la créature humaine porte en soi de souffrances innommées et d'aspirations anxieuses.

Dans leurs nuances foncées, comme le bleu intense et le pourpre sombre, elles nous rappellent le néant de nos joies et font défiler sous nos yeux les apparitions douloureuses des regrets du passé et des appréhensions de l'avenir.

Dans leurs teintes claires, telles que le bleu de ciel et le lilas, elles nous parlent de souvenirs émus et d'espérances voilées :

La violette dit : *Cherchez-moi !* — Le myosotis dit : *Ne m'oubliez pas !*

Partout où notre regard et notre pensée vont cherchant l'infini sous les profondeurs et les transparences de la matière, nous rencontrons le bleu comme une révélation de promesses inexprimées ou de mystérieuses tristesses. — La mer est bleue comme le ciel, et c'est sous un voile de vapeurs bleuâtres ou pourprées que les côtes lointaines nous font leurs adieux ou nous souhaitent la bienvenue.

Aussi est-ce dans les dernières nuances de l'échelle colorée, comme dans les intervalles mineurs de la gamme musicale, que presque tous les peuples ont cherché des expressions ou des symboles pour les angoisses de la séparation et les tressaillements de l'espérance. — Le bleu foncé est dans l'Orient le signe du deuil, et c'est sous des langes bordés de bleu que les mères craintives abritent les enfants qu'elles ont voués à la Vierge pour les disputer à la mort.

— Quant au vert, il était naturel que, placé à égale distance des deux extrémités du spectre solaire, il participât des impressions différentes qui les caractérisent.

Le vert semble avoir poussé dans la gamme des couleurs, entre une larme

et un sourire, comme une touffe d'herbe fraîche entre un rayon de soleil et une goutte de rosée. — S'il n'est plus joyeux comme le jaune, il n'est pas encore mélancolique comme le bleu. — Il se ressent des contrastes de sa double origine, rieur dans la feuille qui pousse, rêveur et parfois un peu ému dans celle qui va tomber.

Le vert est la nuance la plus répandue dans la nature après le bleu [1]. — Il est abondant sans être commun. — C'est la couleur du printemps, de la jeunesse et de l'espérance; celle qui repose la vue, purifie l'atmosphère et rafraîchit le cœur.

En musique, le vert répond au *fa*, cette intonation un peu étrange qui charme l'oreille en jetant, au milieu des intervalles trop réguliers de la gamme majeure, quelque chose de vague et d'agreste, comme les bruits du bois et de la montagne; — la seule de ce mode qui fasse rêver.

— Le violet, éclos sur les derniers confins de la couleur et dans la zone crépusculaire du spectre, entre les vibrations suprêmes du bleu qui s'éteint au couchant et les premières lueurs du rouge qui s'allument à l'autre extrémité de l'horizon, a gardé le double reflet des angoisses et des fanfares qui ont présidé à sa naissance. — Il est grave, mais fastueux, peut-être un peu théâtral.

On ne le rencontre presque jamais dans la nature, et il devait en être ainsi, car il fatigue la vue et attriste l'esprit sans émouvoir le cœur.

C'est la dernière couleur du prisme et la couleur du dernier âge de la vie. — Les douairières l'arborent sur leur tête empanachée, où il sert à cacher en même temps les rides qui se creusent et les ambitions qui commencent à y germer.

C'est le symbole de la vanité dans le néant et de l'orgueil dans le renoncement. — Le noir est le deuil de cœur; le violet est le deuil de cour. — Là où une soutane noire usée grimace dans l'antichambre, soyez certain qu'une robe violette neuve s'épanouit dans le salon.

— En résumant les considérations que je viens de développer, je suis donc autorisé à dire qu'il y a deux *modes* pour la *couleur* comme il y en a deux pour le *son*, et que ces deux modes, qui correspondent par leurs expressions res-

[1] En dehors de l'expression vague et triste qui est commune aux intervalles mineurs de la couleur et du son, il y a certainement un rapprochement saisissant à établir entre le fait incontestable que les couleurs les plus répandues dans la nature appartiennent aux gammes du bleu et de ses dérivés, et celui non moins évident que presque toute la musique des peuples primitifs se rapporte au mode mineur. Serait-ce donc que la tristesse est plus naturelle à l'homme que la joie, et qu'un problème sombre est caché sous toute matière, comme un doute anxieux se dresse dans toute conscience?

pectives au *majeur* et au *mineur* de la gamme musicale, ont pour toniques, d'un côté le *rouge*, de l'autre le *bleu*.

Mais si le bleu représente le mode mineur de l'échelle optique, il est évident que c'est dans celle de ses nuances qui exprime de la manière la plus complète les impressions tristes et sombres qui caractérisent ce mode, qu'il faudra chercher sa formule et son point de départ. Ce sera donc à l'*indigo* que nous les demanderons.

C'est ici que les analogies qui relient la couleur et le son se manifestent d'une manière vraiment remarquable.

En effet, si nous reproduisons sous la forme circulaire qui a été indiquée plus haut (voy. chap. V, *Théorie des octaves colorées*), la comparaison des deux gammes optique et acoustique, nous obtiendrons la figure ci-après :

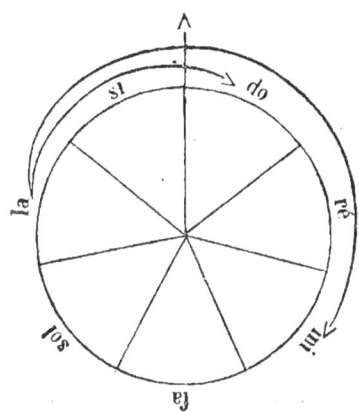

Et nous constaterons :

1° Que les toniques des gammes majeures de la couleur et du son, *rouge* et *do*, étant les points de départ communs des deux échelles, celles de leurs mineurs relatifs, *indigo* et *la*, viennent se rencontrer dans la même case.

2° Que la médiante et la dominante de l'indigo correspondent au rouge et au jaune, de sorte que les fondamentales de cette nouvelle gamme se composent, ainsi que cela a lieu pour le mode majeur, des trois éléments de l'accord parfait de la lumière [1].

[1] La figure que je viens de tracer donne lieu à une nouvelle observation qui corrobore mes appréciations précédentes, c'est que les deux premières couleurs fondamentales du spectre solaire n'y occupent chacune que trois cases : *rouge*, orangé et violet pour l'une ; *jaune*, vert et orangé pour l'autre, tandis que le bleu en occupe quatre, qui sont le vert, le *bleu*, l'indigo et le violet. Le bleu joue donc

Seulement ici un de ces éléments, et c'est celui qui joue le rôle le plus important dans la gamme à laquelle il sert de tonique, a été modifié dans son aspect et dans son expression. — Tout à l'heure nous l'avons vu, soliste un peu rêveur, faire discrètement sa partie dans le concert joyeux du majeur. — Aujourd'hui le timide exécutant est devenu chef d'orchestre; il affiche hautement sa doctrine et ses tendances, et c'est lui qui, sous la robe sombre du maître des cérémonies, conduit la marche du mode funèbre.

VII

THÉORIE DU RAYONNEMENT DE LA COULEUR ET DU SON

LOIS DE LA FORMATION DES SONS HARMONIQUES
ET DES COULEURS ACCIDENTELLES. — NOUVELLES ET DERNIÈRES
ANALOGIES ENTRE LA LUMIÈRE, LA CHALEUR ET LE SON

Lorsqu'on fixe les yeux pendant un certain temps sur un objet coloré et qu'on les reporte ensuite sur une surface blanche, on voit se former sur celle-ci une image circulaire d'une couleur autre que celle de l'objet et qui est avec elle dans un rapport déterminé et constant.

Le même phénomène se produit lorsqu'on regarde simultanément la surface blanche et la surface colorée, contiguës ou superposées l'une à l'autre.

On donne, fort improprement, à la couleur secondaire qui se manifeste dans ces conditions le nom de *couleur accidentelle*.

Il n'est pas nécessaire, pour que la couleur accidentelle devienne sensible, que l'un des deux objets sur lesquels se porte notre vue soit blanc; il suffit que ces objets soient diversement colorés, car on conçoit que s'ils avaient identiquement la même nuance, ils se confondraient l'un dans l'autre, de sorte que l'effet cherché ne se produirait pas, ou du moins qu'il ne se produi-

un rôle prépondérant parmi les couleurs primitives, et cela n'a rien qui doive étonner si l'on admet qu'il constitue à lui seul un des deux modes de la couleur, tandis que l'autre correspond à la fois au rouge et au jaune.

rait que par rapport aux corps environnants, ce qui revient absolument au même[1].

Cependant, lorsque nous regardons pendant un certain temps le même objet, la nuance qui lui est propre, surtout lorsqu'elle est éclatante, finit par nous paraître de moins en moins vive et moins pure, ce qui ne peut être attribué qu'à l'influence de sa couleur accidentelle.

Le phénomène de la couleur accidentelle se manifeste donc dans les trois circonstances que je viens d'indiquer et qui sont les seules qui puissent se présenter, une couleur ne pouvant être considérée :

1° Qu'en elle-même ;

Ou comparativement :

2° Avec le blanc ou le noir ;

3° Avec une ou plusieurs autres couleurs quelconques.

Seulement, lorsqu'il s'agit de surfaces diversement colorées, le phénomène, moins facilement appréciable que lorsqu'il se rapporte au blanc, est aussi plus complexe, puisque les actions deviennent réciproques, chacune de ces surfaces projetant sur l'autre la couleur accidentelle qui lui est propre.

A ces actions réciproques, compliquées en apparence dans leurs détails, mais aussi simples que possible dans leur principe, se rattachent tous les faits dont l'ensemble est désigné en physique sous le nom de lois du *contraste simultané* et du *contraste successif* des couleurs.

Ces lois, ou plutôt cette loi, une dans sa dualité, se résume en un théorème unique que l'on peut formuler de la manière suivante :

« La couleur accidentelle est toujours *complémentaire* de celle dont elle dérive. »

Le mot complémentaire implique la réciprocité. — On pourrait donc dire, d'une manière plus générale et en se servant d'un mot qui n'est pas consacré, mais que j'emploie ici à défaut d'un autre et parce qu'il renferme l'idée d'opposition qui m'est nécessaire pour rendre ma pensée :

La couleur *normale* et la couleur *accidentelle* sont complémentaires l'une de l'autre.

Deux couleurs sont complémentaires lorsque leur réunion contient, dans des proportions définies, les trois éléments de la lumière blanche, le *rouge*, le *jaune* et le *bleu*, et qu'elle ne contient pas autre chose. — Par conséquent,

[1] Il n'est pas nécessaire non plus, bien entendu, que ces objets ne soient qu'au nombre de deux. Mais l'hypothèse de la vision simultanée ou successive de plusieurs couleurs ne pourrait que compliquer les rapports sans les modifier dans leur principe, et c'est pour cela qu'il est inutile de la développer ici.

lorsque la couleur normale est simple, sa complémentaire est composée, et *vice versa*. Par conséquent aussi, le rouge, le jaune et le bleu ont pour complémentaires le vert, le violet et l'orangé.

On a cherché à rendre compte du phénomène que je viens de résumer d'une manière sommaire, en supposant que l'organe de la vue, pour se reposer de l'impression produite sur lui par une couleur quelconque, se procure à lui-même, par une réaction qui lui est propre, celle de la nuance directement opposée à cette couleur.

Cette hypothèse, purement gratuite, et qui, de l'aveu de presque tous les physiciens eux-mêmes, n'explique rien puisqu'elle ne fait que changer les termes de la question sans la résoudre, conduit à cette conclusion, au moins bizarre, que notre œil, pour se soustraire à l'action d'une couleur qui ne le fatigue pas, comme le vert, par exemple, éprouverait le besoin de recourir à une autre qu'il ne supporte que très-difficilement, comme le rouge.

Ici cependant, comme dans bien d'autres cas, l'analogie fournissait une explication tellement simple, tellement satisfaisante et complète du fait et de sa cause, que j'hésite à croire qu'elle n'ait pas été présentée, bien que je n'en aie trouvé la trace nulle part.

— On est généralement d'accord pour admettre que la lumière et la chaleur ne sont que deux manifestations différentes d'un seul et même principe, et l'on a vu tout à l'heure les rapports intimes qui existent entre les propriétés qui caractérisent ces deux ordres de phénomènes.

Or que se passe-t-il lorsque des rayons calorifiques, émanant d'une source quelconque, viennent à rencontrer un corps ?

Selon la nature propre de ce corps et l'état de sa surface, ces rayons sont *réfléchis*, en proportions quelconques, ou *absorbés*, dans des *proportions inverses*, pour être ensuite *émis par rayonnement*, c'est-à-dire, — comme dans le premier cas, celui de la réflexion, — projetés au dehors, mais d'une *manière beaucoup plus lente*.

Ceci, dans mon opinion, vient à l'appui d'une hypothèse qui a été présentée et d'après laquelle les rayons calorifiques, comme les rayons lumineux, seraient de différentes espèces, car on ne s'expliquerait pas bien, si ces rayons étaient identiques, pourquoi le même corps absorberait les uns et repousserait les autres.

Quoi qu'il en soit, les lois de la réflexion et du rayonnement de la chaleur peuvent, en ce qui touche à mon sujet actuel, être résumées de la manière suivante :

PREMIÈRE PARTIE. — THÉORIE.

La somme du rayonnement est égale à celle de l'absorption.

Par conséquent, — l'absorption étant en raison inverse de la réflexion, — la réflexion et le rayonnement sont *complémentaires*[1].

— Examinons maintenant ce qui doit se passer pour la lumière.

Lorsque des rayons lumineux rencontrent un corps opaque[2], il peut se produire un des trois effets suivants :

— Ou bien les rayons sont réfléchis en totalité et sans éprouver aucune modification, et alors le corps nous paraît absolument *blanc;*

— Ou bien ces rayons sont complétement absorbés, et le corps paraît *noir;*

— Ou bien enfin ils sont décomposés, soit totalement, soit partiellement[3], par les angles moléculaires de la surface sur laquelle ils se projettent.

Dans ce cas, il se produit une véritable dispersion de la lumière.

Certains rayons colorés sont réfléchis par le corps, et ce sont eux qui lui donnent la couleur sous laquelle il nous apparaît et par laquelle nous le désignons.

Les autres sont absorbés.

Jusqu'ici rien qui ne soit connu, rien qui ne soit accepté, mais aussi rien qui explique le phénomène de la couleur accidentelle.

Pour s'en rendre compte, il suffit d'admettre que les rayons colorés qui ont été absorbés par les corps sont émis par eux en vertu d'une faculté de rayonnement analogue à celle que nous avons déjà constatée pour les rayons calorifiques.

— Il est reconnu que la rétine peut conserver pendant quelques instants les impressions qu'elle a reçues. — La réflexion et le rayonnement de la couleur se produisent simultanément, mais cette dernière action étant beaucoup plus lente que la première, on conçoit que l'influence qu'elle exerce sur l'organe de la vue doit être plus profonde et plus durable. — Il résulte de ce fait que lorsque nous venons de regarder un objet, la sensation qu'a déterminée en nous sa couleur *apparente* disparaît presque instantanément pour faire place à celle de sa couleur *rayonnée*, que nous reportons sur les surfaces blanches, noires ou diversement colorées qui lui succèdent ou qui lui sont contiguës[4].

[1] Je ne tiens pas compte de certaines déperditions de chaleur qui sont sans importance dans la pratique et qui ne me semblent infirmer en rien la théorie.

[2] J'omets à dessein de parler des corps transparents, ce qui compliquerait sans utilité ma démonstration.

[3] Les autres pouvant être réfléchis ou absorbés dans leur forme primitive de lumière blanche.

[4] Si, au contraire, nous regardons pendant longtemps le même objet, les deux impressions de la couleur normale et de la couleur accidentelle se produisant simultanément, nous reportons celle-ci

Cette théorie explique parfaitement pourquoi la couleur accidentelle est toujours complémentaire de la couleur normale, celle-ci représentant la somme de tous les rayons réfléchis, tandis que la première est la résultante de tous les rayons absorbés.

Il est assez curieux de penser que la couleur sous laquelle nous apparaît un corps et que nous sommes presque tentés de considérer comme une de ses propriétés essentielles, est justement celle qui ne lui appartient pas, qu'il repousse pour ainsi dire, tandis que la couleur qu'il s'assimile, qui pénètre toute sa substance, ne se manifeste à nous qu'en dehors de lui et sous une forme qui l'a fait considérer jusqu'à ce jour comme une simple réaction.

L'hypothèse que je viens de développer me permet de combler une lacune dans la théorie des couleurs complémentaires :

Puisque la couleur accidentelle se compose de tous les rayons qui ont été absorbés, c'est-à-dire de tous ceux qui n'ont pas été réfléchis, on peut donc dire exactement que le *noir* a pour couleur accidentelle et pour complémentaire le *blanc*.

Quant au *blanc*, sa complémentaire est égale au zéro de l'échelle colorée, c'est-à-dire au *noir*.

Il résulte des explications qui précèdent que l'expression de couleur accidentelle est radicalement fausse, puisqu'elle tend à faire considérer comme une exception, comme un accident, ce qui est le résultat nécessaire et permanent d'une loi.

La couleur n'est point une des propriétés de la matière pondérable. — C'est une action que les molécules de la matière exercent sur la lumière blanche en la ramenant à ses éléments primitifs.

Toutefois, cette action se produisant à la surface des corps dont elle mo-

sur l'objet lui-même, dont la nuance doit nécessairement nous paraître altérée, puisqu'elle se confond sur notre rétine avec celle qui lui est directement opposée, et cela dans des conditions d'inégalité qui ne sauraient donner naissance à du blanc, l'intensité du rayonnement étant de beaucoup inférieure à celle de la réflexion. Toutefois, lorsque notre œil peut rejeter la couleur accidentelle sur des surfaces blanches ou teintes de *cette couleur elle-même*, il cesse de la reporter sur la couleur normale, et c'est pour cela que l'on dit avec raison que le blanc épure toutes les couleurs, de même que le vert épure le rouge ; le violet le jaune, etc. Ce fait contient en lui seul toute la théorie de *l'harmonie des couleurs*, dont le développement complet ne saurait trouver sa place ici.

difie essentiellement l'apparence, et, d'un autre côté, la lumière ne pouvant être décomposée que dans son contact avec ces corps, il nous est impossible d'isoler la couleur des circonstances matérielles dans lesquelles elle se manifeste.

Il résulte de ce fait que nous devons envisager la couleur, non point dans la source lumineuse dont elle émane, mais dans les milieux où elle se développe.

En établissant plus haut un parallèle entre la dispersion de la lumière blanche et la décomposition du son, je n'ai traité la question qu'au point de vue des analogies qui relient les phénomènes constatés de part et d'autre, sans m'occuper des rapports qui peuvent exister entre leurs modes de production, et j'ai accepté comme point de départ l'opinion généralement admise que la réduction du son isolé à ses éléments constituants s'opère dans l'intérieur du corps sonore lui-même.

Rien ne démontre cependant jusqu'ici que, de même que cela a lieu pour la lumière, cette réduction ne soit pas le résultat d'une action exercée sur le son, soit par les milieux dans lesquels il se propage, soit par les surfaces contre lesquelles il vient se heurter.

Dans cette hypothèse, très-admissible sinon certaine, le son, composé comme la lumière d'éléments divers, étant soumis comme elle aux lois de la réflexion, de l'absorption et du rayonnement, le son principal serait le son *réfléchi*[1], tandis que le son harmonique serait le son *émis par rayonnement* après avoir été absorbé.

Quelle que soit l'opinion que l'on croira devoir adopter à cet égard, il est impossible de ne pas être frappé des rapports qui existent entre la couleur accidentelle et le son harmonique.

Rappelons d'abord que, tandis que le son *ordinaire* et la couleur *normale* impressionnent vivement nos organes par la netteté et l'instantanéité de leurs manifestations, l'action que produisent sur nous le son *harmonique* et la couleur *accidentelle*, beaucoup moins énergique et beaucoup plus lente, doit être aussi, et par cela même, plus intime et plus durable.

Aussi, comme je le démontrerai plus loin, est-ce à la continuité de cette action et à l'influence obscure mais profonde qu'elle exerce sur nos appareils visuel et auditif que doivent être rapportés tous les phénomènes des contrastes

[1] Quant à la répercussion totale du son qui constitue l'*écho*, elle répond, ainsi que je l'ai dit plus haut, à la *réflexion spéculaire*.

simultané et *successif*, c'est-à-dire de l'*harmonie* et de la *mélodie* de la *couleur* et du *son*.

La loi unique et infiniment simple qui régit ces phénomènes, différents par leur expression mais identiques dans leurs procédés, a déjà été résumée, en ce qui concerne la couleur, dans un théorème que j'ai formulé de la manière suivante :

— La couleur normale et la couleur accidentelle sont complémentaires.

C'est-à-dire que l'une de ces couleurs contient nécessairement celui ou ceux des trois éléments de l'accord parfait de la lumière qui manquent à l'autre.

J'en ai conclu provisoirement que la couleur normale étant simple, la couleur accidentelle doit être composée, et *vice versa*

Le moment est venu de faire remarquer que cette appréciation sommaire, très-exacte d'ailleurs, n'est cependant pas complète :

On sait, en effet, que les couleurs dérivées du prisme sont le résultat de la combinaison deux par deux des trois couleurs primitives.

Il y a donc lieu de ramener les complémentaires composées des normales simples à leurs éléments constituants, et de constater, en s'en rapportant à ce qui a été dit plus haut (Chap. IV : *Théorie de la dispersion du son*) que ces complémentaires dédoublées correspondent invariablement à la tierce et à la quinte de la normale considérée comme tonique [1].

Cette loi étant identiquement la même que celle qui préside à la formation des sons harmoniques, il m'est permis maintenant de compléter, en l'appliquant à l'acoustique, le théorème que j'ai rappelé plus haut, et de lui donner par conséquent la forme définitive suivante :

— *Les normales et les harmoniques de la couleur et du son sont complémentaires.*

— L'influence que les harmoniques exercent sur nos organes s'étendant ou se prolongeant, ainsi qu'on l'a vu plus haut, bien au delà de la sphère d'action qui appartient à leurs toniques, c'est à cette influence seule que se rattachent les règles qui président au groupement simultané ou successif des différents intervalles de la couleur et du son.

Il y a harmonie ou il y a dissonance selon que les rapports qui se produisent entre ces intervalles et l'impression persistante des harmoniques, résul-

[1] Ceci ne saurait s'appliquer, il est vrai, aux complémentaires simples des normales composées. Mais il ne faut pas perdre de vue que les normales simples, — rouge, jaune et bleu, — représentant seules les intervalles primitifs et fondamentaux de la gamme des couleurs, doivent, par conséquent, intervenir seules comme bases dans la loi *réciproque* des complémentaires.

tant de la perception d'intervalles antérieurs ou coexistants, sont eux-mêmes en concordance ou en opposition avec la loi des complémentaires.

Suivons dans leurs détails les conséquences de cette proposition :

Lorsque nous fixons notre vue sur un objet coloré, en rouge par exemple, l'impression qui se conserve dans notre rétine et qu'elle tend à rejeter sur les surfaces environnantes est celle de la complémentaire du rouge, c'est-à-dire du vert, composé du bleu et du jaune. — Si les surfaces contiguës sont vertes elles-mêmes, il y a harmonie puisqu'elles s'accordent à l'unisson avec la couleur accidentelle et qu'il n'y a, par conséquent, rien de changé dans les rapports. — Il en est de même si ces surfaces sont bleues ou jaunes, puisqu'elles sont encore à l'unisson avec un des deux éléments de la couleur accidentelle. — L'harmonie est moins parfaite avec l'indigo qui contient une certaine quantité de rouge [1]. — Elle se change en dissonance lorsqu'il s'agit de l'orangé et du violet.

En se reportant aux numéros d'ordre des positions occupées dans la gamme colorée par les différentes nuances dont il vient d'être question, on est donc amené à reconnaître :

— Que les consonnances optiques correspondent à la tierce, à la quarte et à la quinte [2] ;

— Que la sixte constitue une modulation d'une nature particulière et qui implique un changement de mode ;

— Et que la seconde et la septième sont de véritables dissonances.

Ces affirmations de la théorie dont la vérité pratique ressort du témoignage irrécusable de nos sens, sont en concordance absolue avec les lois qui règlent les rapports de l'émission simultanée ou de la succession des intervalles musicaux [3], et j'ai à peine besoin de faire remarquer qu'il ne pouvait pas en être autrement.

En effet, lorsque notre oreille perçoit un son, elle subit en même temps l'influence persistante de ses harmoniques qui, ainsi qu'on l'a déjà vu,

[1] L'indigo, d'ailleurs, ainsi qu'on l'a déjà vu, correspond non-seulement à un autre ton, mais aussi à un autre mode que le bleu ordinaire, qui est une des composantes du vert. La modulation du rouge à l'indigo, c'est-à-dire de la tonique à la sixte, n'est harmonieuse que lorsqu'elle coïncide avec le passage du majeur au mineur.

[2] Il ne s'agit ici, bien entendu, que des intervalles contrastants, la consonnance de l'unisson et de l'octave n'ayant pas besoin d'être démontrée.

[3] Les consonnances musicales sont, dans l'ordre de la plus grande simplicité des rapports qui résultent de leurs nombres respectifs de vibrations : unisson, octave, quinte, quarte, tierce, sixte. La seconde et la septième sont des dissonances.

représentent la tierce et la quinte du son primitif. Il n'y a donc, ce son devant en sa qualité de tonique prendre le nom de *do*, que le *mi* et le *sol*, plus le *fa* qui constitue un terme moyen entre ces deux intervalles, qui soient avec les harmoniques dans les rapports d'unisson nécessaire pour produire des consonnances. — Quant à la sixte, c'est-à-dire au *la*, on sait qu'elle correspond, comme cela a lieu pour la couleur, au passage du majeur à son mineur relatif.

— Si on envisage les complémentaires simples ou composées, non plus dans leurs éléments, mais dans leur expression synthétique, on reconnaît que les positions qu'elles occupent par rapport à leurs normales se succèdent invariablement par *quartes en montant et par quintes en descendant*. Cette progression qui est en musique celle de la pose des dièzes et des bémols, donne pour les différentes nuances du spectre solaire l'ordre harmonique de succession ci-après, rigoureusement en concordance avec les lois des modulations du son, ainsi que cela ressort de la coïncidence des degrés correspondants des échelles optique et acoustique.

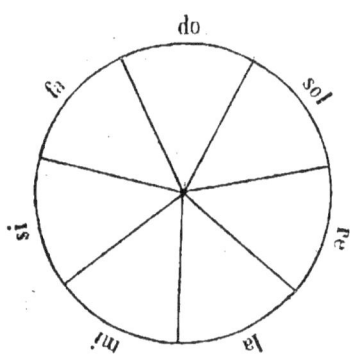

Il y a lieu de remarquer dans cette construction que chacun des intervalles de la gamme musicale ou colorée se trouve placé entre ceux qui lui sont le plus consonnants, c'est-à-dire entre sa quarte et sa quinte, tandis qu'il est complétement isolé des dissonances de la seconde et de la septième.

— On peut résumer de la manière suivante les dernières analogies de la couleur et du son dont je viens de présenter le développement :

— La lumière et le son, ramenés à leurs éléments primitifs, sont, comme la chaleur, susceptibles de réflexion et de rayonnement.

La réflexion produit la couleur apparente et le son ordinaire. — Le rayonnement donne naissance à la couleur accidentelle et au son harmonique.

— La réflexion et le rayonnement sont complémentaires.

Les couleurs accidentelles sont les harmoniques de la couleur.

— L'ordre de succession des complémentaires colorées est, comme celui des modulations musicales, par quartes en montant et par quintes en descendant.

— Les rapports qui engendrent les consonnances et les dissonances de la couleur et du son étant identiques, on peut dire exactement que les lois du *contraste successif* des couleurs correspondent à la *mélodie*, comme celles du *contraste simultané* répondent à l'*harmonie*.

DEUXIÈME PARTIE

APPLICATIONS

I

OBSERVATIONS PRÉLIMINAIRES

Je me suis étendu, un peu longuement peut-être, sur les appréciations théoriques qui forment la base de mon système. Il me reste maintenant à aborder le chapitre des applications.

Cette seconde partie de mon travail qui ne saurait être logiquement isolée de la première, n'en conserverait pas moins cependant sa vérité et son utilité pratiques, alors même que les considérations de principes sur lesquelles elle s'appuie seraient illusoires ou erronées.

Il y a donc en réalité dans mon œuvre deux choses distinctes, bien que essentiellement connexes : une théorie discutable comme toutes les théories ; contestable peut-être, sinon dans son ensemble, du moins dans quelques-unes de ses déductions, et une méthode à laquelle cette théorie seule peut donner sa signification exacte et complète, mais qui, dût-on l'envisager en dehors des lois naturelles dont elle découle, s'imposerait encore par sa logique et par sa simplicité.

L'exposition que j'ai à faire de cette méthode sera très-sommaire, et cela pour deux motifs différents :

Le premier, c'est qu'elle ressort d'une manière tellement naturelle et directe

des rapports que j'ai signalés dans le cours de cette notice, qu'il ne dépendrait pour ainsi dire pas de moi d'en modifier les termes.

Le second, c'est que notre système musical actuel, considéré en lui-même et abstraction faite de l'alphabet incomplet et incohérent dont il dispose, me paraît trop compliqué et trop défectueux pour que l'application qui pourrait lui être faite d'une méthode graphique plus perfectionnée ne doive pas, dans ma pensée, être essentiellement transitoire.

Quelles que soient à cet égard et ma conviction et les idées que j'aurai sans doute à formuler d'ici à une époque peu éloignée, j'ai cru devoir me renfermer strictement aujourd'hui dans le cadre officiel d'un mode d'enseignement qui, comme tant d'autres routines du passé, a survécu au jugement de l'opinion publique.

J'ai été guidé dans cette manière d'agir, d'un côté par le désir de ne pas compliquer prématurément les développements d'une théorie nouvelle et de ne point m'exposer à compromettre son acceptation en la subordonnant à celle d'un système qui lui est étranger ; de l'autre par la tentation de prouver que cette théorie répond d'une manière tellement complète à la nature intime des choses, qu'elle se prête à toutes les exigences et à toutes les combinaisons.

Je me bornerai donc, pour le moment, à faire remarquer que l'écriture musicale par les couleurs du spectre solaire, dont je restreins ici l'application à la méthode actuelle, peut s'adapter d'une manière non moins exacte et plus rationnelle encore, non-seulement au système personnel que je viens de faire pressentir, mais aussi à celui dont M. Ém. Chevé a été le consciencieux et infatigable propagateur, et qui consiste à rapporter tous les intervalles musicaux à une gamme unique.

Ces explications données et ces réserves faites, j'entre définitivement dans les déductions pratiques qui forment le couronnement provisoire de ma théorie.

II

DES SIGNES REPRÉSENTATIFS DE L'INTERVALLE

Cette partie fondamentale de ma méthode découle tout entière de la construction dans laquelle j'ai résumé l'hypothèse de la progression circulaire des manifestations de la couleur et du son. (Voy. chap. V, *Théorie des octaves colorées.*)

Dans cette construction, en effet, chacun des secteurs affectés aux intervalles correspondants des deux échelles, est divisé par une série de circonférences en un nombre indéfini de zones concentriques qui répondent à la succession ascendante des octaves optiques et acoustiques.

Il me suffira donc :

— D'un côté, d'isoler les secteurs colorés dont il s'agit et de les circonscrire dans une forme quelconque, pour avoir la représentation des sept notes de la gamme diatonique musicale par les sept couleurs essentielles du spectre solaire ;

— De l'autre, de transformer les circonférences qui coupent ces secteurs en autant de lignes horizontales, pour obtenir une portée entre les barreaux de laquelle viendront se ranger *par degrés concordants*, c'est-à-dire suivant l'ordre des octaves auxquelles ils appartiennent, *les intervalles contrastants* figurés par les modifications de la couleur.

FORME DES NOTES

— Ainsi qu'on le verra plus loin, le système que j'ai adopté pour la représentation des différents termes de la durée du son me permet de n'employer qu'une seule forme pour le corps de la note. — J'ai choisi comme étant celle qui est à la fois la plus facile à tracer et la plus agréable à l'œil l'ovale incliné vers la droite. Cette note, qui est pourvue à sa partie supérieure d'un appendice vertical destiné à servir de support aux indices du fractionnement de la durée, se présente donc sous la forme suivante :

PORTÉE

— Quant à la portée, je l'ai réduite, dans le but d'économiser l'espace, à deux lignes dont l'entre-deux correspond à l'octave intermédiaire à laquelle appartient le *la* du *diapason*, c'est-à-dire à la *gamme do*³. C'est dans cet entre-deux, coupé par les barres verticales qui séparent les mesures, que doivent être placés, indépendamment des notes de l'octave dont il s'agit, les signes représentatifs des silences [1].

Les notes de la gamme *do*⁴ viennent se ranger immédiatement au-dessus de la ligne supérieure de cette portée. Celles de la gamme *do*² se placent au-dessous de sa ligne inférieure.

Pour les autres octaves ascendantes et descendantes, les barreaux continus de la portée théorique que j'ai indiquée ci-dessus sont représentés par des traits horizontaux isolés servant de support à la note, de la manière suivante :

J'obtiens ainsi une échelle diatonique indéfinie qui, restreinte aux limites de nos perceptions acoustiques, peut être résumée ainsi qu'il suit :

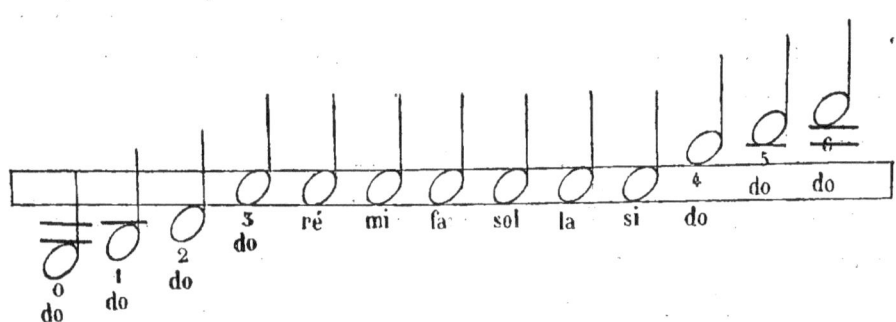

ACCORDS

— Pour les accords, les notes qui appartiennent à la même octave doivent être écrites, immédiatement à la suite l'une de l'autre, sur la ligne horizontale qui correspond à cette octave, de gauche à droite dans l'ordre ascendant

[1] Les autres signes de l'écriture musicale se placent au-dessus ou au-dessous de la portée, suivant le cas, ainsi qu'on le verra à mesure qu'il sera question de chacun d'eux.

des intervalles qu'elles représentent. L'appendice qui sert de support aux indices du fractionnement de la durée n'est indiqué que pour celle de ces notes qui occupe à gauche la partie supérieure de l'accord, mais il doit être prolongé au-dessous, de manière à relier entre eux tous les signes qui forment les deux premières colonnes verticales de cet accord. On aura donc :

ALTÉRATIONS DES NOTES. DIÈZES, BÉMOLS ET BÉCARRES

— Les intervalles diatoniques ne composent pas à eux seuls tous les degrés de l'échelle du son. — Dans notre système musical actuel, d'ailleurs, les gammes dérivées ne peuvent être obtenues qu'au moyen de certaines altérations des notes qu'on désigne sous les noms de dièzes et de bémols, et qui ont pour but de rétablir les rapports primitifs, modifiés par suite des changements de toniques.

En se plaçant à un point de vue purement théorique, les demi-tons naturels ou factices, autres que ceux qui sont contenus dans les gammes primitives en *do* majeur et en *la* mineur, devraient logiquement être représentés par les nuances intermédiaires des sept couleurs essentielles du prisme, c'est-à-dire par les véritables demi-tons de l'échelle optique.

Mais cette manière d'opérer aurait en pratique le double et grave inconvénient de compliquer l'étude de ma méthode, en portant de sept à douze le nombre des nuances représentatives des intervalles, et de nuire à l'exécution, par suite de la difficulté que l'on éprouverait à établir entre ces nuances des différences assez tranchées pour qu'elles soient bien appréciables à la lecture[1].

J'ai donc cru devoir sortir ici du terrain de la théorie, en figurant les altérations dont il s'agit par un signe conventionnel qui consiste dans le doublement de la ligne de contour de la note, du côté qui correspond au

[1] Il serait d'ailleurs nécessaire, dans tous les cas, d'avoir recours à un signe étranger au système pour exprimer la différence qui existe entre le dièze et le bémol, ou, si l'on veut, entre le demi-ton majeur et le demi-ton mineur.

résultat ascendant ou descendant de son altération, c'est-à-dire à droite pour le *dièze* et à gauche pour le *bémol*, de la manière suivante :

Note diézée Note bémolisée

— Quant au *bécarre*, il résulte implicitement de l'absence des signes figuratifs du dièze et du bémol.

— Ce procédé qui, s'il reste en dehors de la donnée générale de ma méthode, n'en a pas moins sa logique propre et complète, a d'ailleurs sur celui qui est actuellement en usage le double avantage de remplacer par un signe unique, simple et gracieux dans sa forme et très-facile à tracer, les trois signes compliqués et hétérogènes auxquels on a recours aujourd'hui, et de ne jamais donner lieu à des erreurs ou à des efforts de mémoire, puisque l'indice de l'altération, au lieu d'être placé au commencement de la portée, accompagne toujours la note qu'il concerne et dont il fait pour ainsi dire partie.

INDICATION DU TON ET DU MODE

— Le ton et le mode d'un morceau ou d'un passage sont indiqués, au commencement de la portée, par une note qui en représente la tonique, avec la couleur et, s'il y a lieu, l'indice d'altération qui lui appartiennent. Cette note qui, ainsi qu'on le verra plus loin, sert aussi à faire connaître la nature de la mesure et le nombre des temps qui la composent, désigne naturellement le mode majeur. S'il s'agit du mineur, elle doit être coupée par un trait oblique, ainsi qu'il suit :

III

DES SIGNES REPRÉSENTATIFS DE LA DURÉE

L'affectation de la couleur à la représentation de l'intervalle, qui forme la base de mon système d'écriture musicale, me mettait dans la nécessité de modifier les signes qui sont employés aujourd'hui pour figurer la durée, puisque deux de ces signes ne diffèrent entre eux qu'en ce que le premier est blanc, tandis que le second est noir.

Cette nécessité n'eût-elle pas existé, la conviction profonde où je suis que la méthode actuelle est aussi fausse dans son principe et aussi défectueuse dans ses détails, en ce qui concerne l'appréciation des rapports de la durée, qu'en ce qui touche à celle des lois qui régissent l'intonation, aurait certainement suffi pour m'engager à rechercher le moyen d'apporter dans cette partie essentielle de la grammaire musicale la simplicité et la logique à la place de l'incohérence et de la complication [1].

Les considérations sur lesquelles je pourrais m'appuyer pour démontrer l'urgence d'une réforme à ce sujet, et pour faire ressortir les avantages de celle que je suis amené incidemment à proposer aujourd'hui, rentrent directement dans le cadre de la méthode générale d'enseignement que j'ai l'intention de publier et à laquelle j'ai fait allusion plus haut. — Je réserverai donc complètement mes idées à cet égard et ne dirai de leurs conséquences pratiques que ce qui me paraît indispensable pour l'application transitoire à la méthode actuelle de la théorie qui fait l'objet de cette notice, et pour l'intelligence des exercices très-sommaires de lecture qui l'accompagnent.

Je ferai remarquer seulement que mon procédé de figuration des signes représentatifs de la valeur des sons peut s'appliquer aussi bien au système de notation dans lequel les transformations de l'intervalle sont exprimées par les différentes positions occupées par ces signes, qu'à celui qui traduit les trans-

[1] Quand la confusion existe dans les idées, elle doit se retrouver dans les mots qui servent à exprimer ces idées. A l'appui de l'opinion que je viens d'émettre sur l'incohérence du système actuel de notation, je ne citerai aujourd'hui qu'un fait qui n'a pas une grande importance sans doute, mais qui est caractéristique. On sait que les signes employés pour figurer les modifications de la durée forment une progression géométrique décroissante dont la raison est 2. Comment se fait-il donc qu'on dise la double croche quand on devrait dire la demi-croche? Comment se fait-il encore qu'on nomme triple croche un signe qui n'est ni le triple ni même le tiers de la croche, dont il représente le quart?

formations dont il s'agit par les modifications correspondantes de la couleur. — Il serait donc très-facile d'isoler l'une de l'autre les deux théories qui forment l'ensemble de mon œuvre actuelle, et alors même que la première et la plus importante, celle qui se rapporte à l'intonation, ne serait pas acceptée, d'adopter l'autre en l'appliquant à la méthode qui est suivie aujourd'hui.

L'exactitude de cette proposition ressortira complétement des explications dans lesquelles je vais entrer.

MESURE, UNITÉ DE DURÉE

— La *mesure* a deux modes, le *binaire* et le *ternaire*, comme l'*intervalle* a le *majeur* et le *mineur*. — Sans entrer ici dans l'appréciation des analogies qui peuvent exister entre les termes correspondants de ces deux éléments essentiels de l'impression musicale, — le rhythme et l'intonation, — je constaterai seulement que si la mesure a, selon le mode auquel elle appartient, des expressions très-différentes et nettement caractérisées, la durée, considérée en elle-même, n'a au contraire rien d'absolu ni de permanent dans sa signification qui réside tout entière dans les rapports. — Il suffit par conséquent, pour les modifications de la durée comme pour celles de l'intervalle, de traduire exactement le fait mathématique que représente chacune de ces modifications, sans se préoccuper de l'expression qui ressortira toujours des rapports existants.

J'ai donc appliqué à la mesure, prise pour unité de la durée relative du son, et quels que soient d'ailleurs son mode et le nombre des temps dont elle se compose, la forme unique de note que j'ai indiquée au chapitre précédent.

DIVISIONS DE LA DURÉE

— Les différents fractionnements dont l'unité de durée est susceptible au point de vue musical, sont représentés par des traits horizontaux qui viennent se souder latéralement à l'appendice dont la note est pourvue, à droite ou à gauche ou des deux côtés à la fois, selon le cas, et de la manière suivante :

— Pour la division *binaire*, les traits horizontaux sont placés à droite de l'appendice. Ils indiquent les termes successifs d'une progression géométrique décroissante dont la raison est 2. Ces termes sont donc : $1/2$, $1/4$, $1/8$, $1/16$, etc.

— Pour la division *ternaire*, les traits sont placés à gauche et la raison de la progression est 3. Les termes de cette progression sont donc : $1/3$, $1/9$, $1/27$, etc.

— Pour la division *mixte* qui représente la double décomposition de l'unité

par le binaire et par le ternaire, c'est 6 qui forme nécessairement le premier terme et la raison de la progression décroissante. — Seulement cette progression change ici de nature, et de géométrique qu'elle était pour les deux autres groupes, devient simplement arithmétique. Ses termes successifs sont donc : $1/6$, $1/12$, $1/18$, $1/24$, etc.

Les traits horizontaux qui correspondent à ces termes doivent, en raison de leur double signification, être placés à droite et à gauche de l'appendice. En réalité, ils forment des barres transversales qui coupent cet appendice de manière à le dépasser des deux côtés.

— On obtient ainsi les trois fractions continues ci-après; savoir :

Division binaire	Division ternaire	Division mixte
$\circ = 1/2$	$\circ = 1/3$	$\circ = 1/6$
$\circ = 1/4$	$\circ = 1/9$	$\circ = 1/12$
$\circ = 1/8$	$\circ = 1/27$	$\circ = 1/18$
$\circ = 1/16$	$\circ = 1/81$	$\circ = 1/24$

— Les signes qui appartiennent à une même division[1] peuvent être groupés et reliés entre eux, dans l'intérieur d'une même mesure, au moyen du pro-

[1] Alors même que ces signes seraient groupés pour former des accords.

longement des traits horizontaux qui les caractérisent, comme cela a lieu dans l'écriture actuelle pour les différentes espèces de croches. — On peut donc écrire :

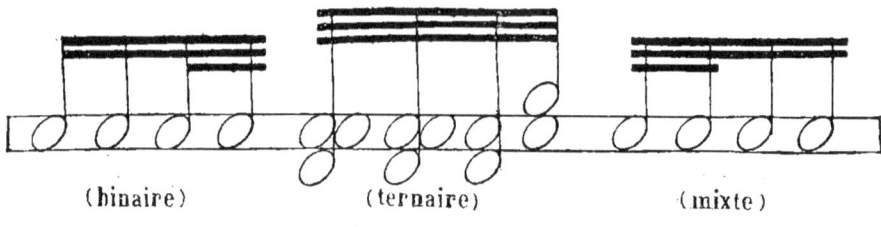

(binaire) (ternaire) (mixte)

Les multiples des différents termes des trois fractions ci-dessus doivent être indiqués par un chiffre placé à côté de l'appendice, à droite ou à gauche, selon le cas :

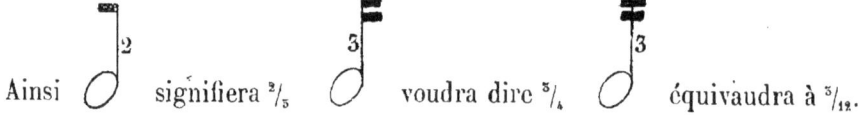

Ainsi ⟨⟩ signifiera $^2/_5$ ⟨⟩ voudra dire $^3/_4$ ⟨⟩ équivaudra à $^3/_{12}$.

— Il serait facile de pousser plus loin les divisions qui sont indiquées dans le tableau ci-dessus et qui, en théorie, peuvent être étendues à l'infini. Mais, dans les limites que leur assigne ce tableau, elles suffisent largement à toutes les nécessités de la composition musicale. — Il est à remarquer à ce sujet que si le système actuel de notation comporte jusqu'à des 64^{mes}, c'est parce que le signe de l'unité est variable et peut descendre de la ronde à la noire et même à la croche, de sorte que ces 64^{mes} ne représentent en réalité que des 16^{mes} au plus.

SILENCES

— Les signes relatifs à la durée doivent être divisés en deux catégories essentiellement distinctes : celle des signes *actifs* qui représentent la valeur des sons émis, et celle des signes *passifs* ou *silences* dont la signification est négative puisqu'ils correspondent aux périodes de temps qui ne sont pas remplies par les sons.

Dans la méthode actuelle où les intervalles ne sont exprimés que par les diverses positions occupées par les notes, il a fallu naturellement avoir

recours à des formes différentes pour établir une distinction nécessaire entre les deux espèces de signes dont il vient d'être question. — Dans mon système d'écriture musicale, au contraire, la couleur étant affectée à l'intonation comme la forme l'est à la durée, il est évident que des signes qui ne présentent que ce dernier caractère ont une valeur mais qu'ils n'ont pas d'intervalle. Il suffit donc qu'une des formes figuratives de la durée se présente dépourvue de coloration pour qu'on puisse immédiatement la distinguer des notes proprement dites et lui assigner en même temps la place qui lui appartient dans la catégorie des silences.

Il eût été conforme à la logique de ma théorie d'affecter le noir à la représentation de la durée négative. Mais cette manière de procéder, qui aurait constitué, au point de vue de l'écriture, une complication inutile, aurait eu pour la lecture l'inconvénient plus grave de donner lieu à une confusion possible entre le noir et l'indigo. J'ai donc préféré adopter le blanc qui, dans la pratique, exprime aussi bien que le noir l'absence de toute couleur.

POINT AUGMENTATIF, TRIOLET, NOTES D'AGRÉMENT

— J'ai à peine besoin de faire remarquer que mon système de notation, en se pliant à toutes les combinaisons de la division binaire ou ternaire de la valeur des sons, rend absolument sans objet le point augmentatif et le triolet, ainsi que les notes d'agrément que la méthode actuelle a été réduite à considérer comme étant en dehors de la mesure, faute de moyens d'exprimer la place qu'elles y occupent.

NOMS DES SIGNES DE LA DURÉE

— Les noms par lesquels je désigne les différents signes actifs et passifs de la durée appartiennent à la seconde partie de mon œuvre et sont absolument inutiles aux développements de mon sujet actuel. Je n'en dirai donc rien aujourd'hui.

INDICATION DU MODE ET DES TEMPS DE LA MESURE

— La forme unique que j'ai adoptée ne représentant la mesure que comme unité, abstraction faite du mode auquel elle appartient et des temps dont elle se compose, ces indications sont fournies par une note-type placée au com-

mencement de la portée et qui, comme on l'a déjà vu, sert aussi à faire connaître le ton et le mode de l'intonation. Cette note correspond à un temps de la mesure; les indices du fractionnement de l'unité dont elle est pourvue expriment donc à la fois à quel mode cette mesure se rattache et en combien de temps elle doit être divisée :

Ainsi cette forme ♩ indique que la mesure est binaire et à 4 temps.

Celle-ci ♩ désigne la mesure ternaire à 3 temps, etc.

Le chiffre du mouvement doit être écrit à côté de la note dont il vient d'être question et se rapporter à elle.

IV

DES SIGNES REPRÉSENTATIFS DES NUANCES

Les appréciations que j'ai développées dans un des chapitres précédents, relativement à l'expression particulière qui est propre à chacune des couleurs essentielles du spectre solaire, me conduisent naturellement à une application dont je ne m'exagère pas la portée, mais qui me paraît de nature à compléter mon système d'écriture musicale, en le débarrassant de tout ce qui pourrait altérer son unité.

Cette application consisterait à remplacer les termes mal définis qui servent aujourd'hui à indiquer les nuances de l'expression musicale par les couleurs qui correspondent aux différentes transformations de cette expression.

En parlant directement aux sens par des symboles, au lieu de s'adresser à l'esprit par des abstractions, cette manière d'opérer qui rentrerait ainsi complétement dans la donnée générale de ma méthode, aurait, selon moi,

sur le procédé actuel, le double avantage d'être à la fois plus précise dans sa forme et moins absolue dans sa signification.

— Plus précise dans sa forme, puisqu'elle mettrait un signe unique et invariable à la place des mots ou des phrases entières auxquelles on a recours aujourd'hui pour exprimer les nuances musicales, et qui, indépendamment de la confusion qui résulte de l'emploi de termes multiples et empruntés souvent à des idiomes différents, ont encore l'inconvénient de ne pas établir une distinction assez tranchée entre la nuance proprement dite et le mouvement.

— Moins absolue dans sa signification, en ce sens qu'au lieu de restreindre l'expression musicale à l'acception étroite et trop nettement définie d'une locution grammaticale, elle en traduirait les modifications par les signes permanents des modifications essentiellement analogues de la couleur.

Dans ma conviction, la musique a pour objet d'exprimer, non pas des idées, mais des sensations et des sentiments. — Il faut donc que la langue que l'on est obligé d'employer pour fixer les impressions fugitives et insaisissables qu'elle développe en nous s'adresse à notre imagination et à nos sens, plutôt qu'à nos facultés. — Il faut aussi que cette langue soit universelle et indépendante, non-seulement de tout idiome particulier pour les peuples, mais aussi de toute autre connaissance et même de toute autre aptitude pour les individus. — Traduire les harmonies du son par des chiffres, c'est admettre que ceux qui ont l'instinct de ces harmonies ont en même temps celui des abstractions mathématiques. — Exprimer les nuances musicales par des mots empruntés à l'italien ou au français, c'est faire de la musique française ou italienne ; c'est supposer, d'ailleurs, que tout musicien aura l'intelligence, non pas seulement des termes, mais aussi du génie propre des deux langues dont il s'agit.

La couleur, au contraire, est universelle comme doit l'être la musique, et — au double point de vue du fait matériel qu'elle constitue et de l'expression qui lui appartient, — du domaine de tout le monde, indépendamment de toute théorie et de toute définition.

En me reportant à mes précédentes appréciations sur la nature intime des différentes couleurs du spectre solaire, je pense donc que la donnée générale de leur application à la représentation des nuances musicales peut être formulée de la manière suivante :

Le *rouge* est le symbole des sentiments violents et des passions exaltées ou agressives. — Il exprime, dans l'amour comme dans la haine, les ivresses

du désir, les ardeurs de la lutte et les enthousiasmes de la victoire ; — le sang qui monte à la tête ou la flamme qui monte au cœur. — C'est le chant du coq et la fanfare des clairons.

Le *jaune* est la couleur des plaisirs sans émotions et des joies sans recueillement. — Du vin plein les verres ; des lustres plein la nuit ; de l'or plein les poches : — c'est le rire et c'est le refrain.

L'*orangé* n'est qu'une transition entre le rouge et le jaune. — A la gaieté de celui-ci, il mêle quelque chose de batailleur qu'il tient de celui-là. — Le rouge serait l'insulte, le jaune serait à peine l'ironie, — l'orangé est le sarcasme.

Le *vert*, c'est un coin de ciel bleu et un rayon doré du matin délayés et fondus dans une tiède ondée d'avril. — C'est l'émotion du sourire et la grâce des pleurs vite séchés. — C'est la chanson, — l'éternelle chanson de la jeunesse et du printemps.

Le *bleu* représente la quantité d'infini et la somme de tristesses qui se trouvent au fond de tous nos rêves. — C'est la profonde et mystérieuse prunelle de la double face de l'idéal : firmament et promesses en haut, — terreurs et abîme en bas, — doute partout. — En musique, c'est la romance mélancolique des aspirations et des regrets.

Le *bleu sombre*, si trivialement désigné en physique sous le nom d'*indigo*, est l'emblème des amertumes et des déchirements de la vie. — Aux vagues tristesses du bleu de ciel il ajoute quelque chose de plus défini et de plus poignant à la fois. — C'est le cri de l'amour blessé ou la plainte de l'espérance déçue. — C'est la note émue mais vibrante du drame de la passion.

Le *violet*, c'est le faste dans la douleur et l'orgueil dans le sacrifice. — C'est la personnalité ambitieuse du rouge se réveillant au milieu des défaillances et des renoncements de la couleur. — C'est la note grave, emphatique parfois, de la gamme symbolique dont le bleu est la note attendrie.

— Aux différentes nuances que je viens d'énumérer et qui forment la partie active et, si je puis m'exprimer ainsi, militante de l'échelle lumineuse, il convient d'ajouter le blanc et le noir qui, à deux points de vue bien différents, en représentent la partie passive.

Le *blanc* est en optique l'équilibre de l'expression, comme il est l'unisson et l'accord parfait de la couleur. — Sa signification musicale doit donc se borner à indiquer le retour aux situations normales, car l'absence d'une expression particulière n'a pas besoin d'être notée.

Le *noir*, c'est la négation de la couleur et le silence de la lumière. — Il

correspond à cette dépression de la voix, à cet anéantissement de la sonorité qui est l'indice des résignations mornes et des suprêmes découragements.

— En circonscrivant les neuf couleurs essentielles dont il vient d'être question dans une forme quelconque, celle d'un rectangle allongé, par exemple, on obtient une gamme expressive dont les degrés, parallèles à ceux de l'intervalle, se succèdent dans l'ordre suivant :

▭	Équilibre de l'expression.
▭	Exalté, martial.
▭	Ironique.
▭	Gai, animé.
▭	Doux, gracieux.
▭	Expressif, mélancolique.
▭	Triste, douloureux.
▭	Grave, majestueux.
▭	Smorzando.

Il serait facile d'augmenter le nombre des nuances musicales qui sont indiquées ci-dessus et d'en préciser le sens en combinant deux par deux les couleurs qui sont affectées à leur représentation. Mais je ne fais qu'indiquer ici une idée dont les développements trouveront leur place ailleurs.

L'indice de l'expression musicale doit être placé au commencement de la portée, à la suite de la note-type indicative du ton et du mode de l'intonation, ainsi que de la nature, de la division et du mouvement de la mesure.

Les autres signes relatifs aux différentes particularités de l'exécution musicale, tels que le trille, le coulé, le point d'orgue, etc., ainsi que ceux qui sont destinés à indiquer l'augmentation ou la diminution de l'intensité du son, ne donnent lieu à aucune observation et peuvent être conservés sous leurs noms et avec leurs formes et leurs positions actuelles.

V

CONCLUSIONS

Ainsi que je l'ai fait remarquer déjà et que cela résulte, d'ailleurs, de la division de mon travail, il y a lieu de considérer dans l'ensemble des idées que je soumets aujourd'hui au jugement de l'opinion publique, deux choses distinctes bien que essentiellement connexes. — Une théorie générale de l'affectation de la couleur à la représentation des intervalles du son, — et une application de cette théorie à la méthode actuelle d'enseignement musical.

Quelles que soient les réserves que j'ai dû faire relativement à cette seconde partie de mon œuvre; quelque sommaires qu'aient été, en raison du caractère transitoire qui lui est propre, les explications pratiques dont elle se compose, je puis faire ressortir dès à présent les principaux avantages que présente le système d'écriture musicale par les couleurs du spectre solaire, comparativement à celui qui est en usage aujourd'hui.

Le premier et le plus important de ces avantages se rapporte aux signes relatifs à l'intonation. La méthode actuelle n'établissant aucune différence entre les intervalles concordants et les intervalles contrastants, et les représentant indistinctement par les positions qu'occupent sur la portée les formes caractéristiques de la durée, il en est résulté nécessairement :

— D'un côté, qu'il a fallu avoir recours à deux séries de signes particuliers pour exprimer les degrés correspondants de la durée active et de la durée passive, c'est-à-dire les notes proprement dites et les silences ;

— De l'autre, que le nombre des intervalles de la gamme diatonique, multiplié par celui des octaves qui composent l'échelle appréciable du son formant un total de 42 au moins, il est devenu indispensable de donner aux signes de la durée autant de positions différentes pour traduire, je ne dirai pas toutes les modifications dont l'intonation est susceptible, mais celles de ces modifications qui se rapportent à la succession des intervalles diatoniques, de l'octave la plus basse à la plus élevée.

Pour obvier à la confusion qu'eût entraînée inévitablement un pareil état de choses, et pour restreindre les dimensions de la portée dans des limites rationnelles, on a eu recours à un expédient qui n'a fait que déplacer la difficulté sans la résoudre : on a imaginé les clefs.

DEUXIÈME PARTIE. — APPLICATIONS.

Ces clefs, au nombre de trois seulement, si on s'en rapporte aux noms sous lesquelles on les désigne, forment par le fait, en raison des diverses positions que chacune d'elles peut occuper sur la portée, huit alphabets distincts dont la connaissance, indispensable pour plusieurs d'entre eux, utile sinon nécessaire pour les autres, est d'autant plus difficile à acquérir qu'ils ne répondent qu'à des conventions par suite desquelles les mêmes signes, placés dans les mêmes positions, acquièrent des significations différentes.

Quant aux intervalles intermédiaires des gammes dérivées, la méthode actuelle les représente par des signes particuliers qui, au lieu de faire corps avec les notes auxquelles ils se rapportent ou du moins de les accompagner, ne sont figurés qu'au commencement de la portée, de sorte qu'il faut faire un effort continuel de mémoire pour se rappeler, dans le cours d'un morceau, quelles sont les notes altérées et quelle est la nature de leur altération.

— Dans mon système, au contraire, chacune des sept couleurs essentielles du spectre solaire étant affectée invariablement à la représentation d'un des sept intervalles contrastants de l'échelle diatonique, dont les barreaux de la portée figurent les degrés concordants, et les deux espèces de demi-tons étant indiquées par une simple modification dans la forme unique du corps de la note, aucune confusion n'est possible, aucun effort de mémoire n'est nécessaire.

Dans quelque forme qu'ils soient circonscrits, quelles que soient les positions qu'ils occupent, le rouge ne peut signifier qu'une seule chose, le *do*; le jaune ne sera jamais que le *mi*, le bleu sera toujours le *sol*.

Seulement, si le rouge est placé dans l'entre-deux de la portée, le *do* sera à l'octave qui correspond au *la* du diapason, tandis qu'il devrait être pris une octave plus haut s'il était au-dessus de cette portée et une octave plus bas s'il se trouvait au-dessous, etc.

D'un autre côté, si la ligne de contour du jaune est doublée à gauche, le *mi* sera *bémol*, de même que le *sol* sera *dièze* si la ligne de contour du bleu est doublée à droite, etc.

Enfin, la couleur seule étant affectée à l'intonation, les indices de la durée peuvent et doivent être les mêmes pour les notes que pour les silences, puisqu'il devient impossible d'appliquer un intervalle particulier quelconque à une forme dépourvue de coloration.

— Quant au système que j'ai adopté pour la représentation des modifications de la valeur des sons, il appartient à un autre ordre d'idées que celui qui fait la base de mon œuvre actuelle, et ce n'est qu'incidemment que je l'ai

détaché, pour compléter cette œuvre, du travail spécial auquel il se rapporte et dont il forme une des parties essentielles. — Je n'en dirai donc rien ici. — Toutefois, les explications sommaires dans lesquelles je suis entré à ce sujet suffiront sans doute pour faire reconnaître l'incontestable supériorité que présente ce système sur la méthode qui est en usage aujourd'hui, au double point de vue, non-seulement de sa simplicité et de la logique de ses déductions, mais aussi et surtout de la possibilité qu'il donne d'exprimer tous les termes du fractionnement de la durée.

— Je ne terminerai pas cet examen comparatif sans l'étendre en quelques mots à un procédé qui, oublié pendant longtemps après la mort de son illustre auteur, mais rajeuni et complété par les remarquables travaux de MM. Galin-Paris-Chevé, a fini par s'imposer à l'attention publique et qui la méritait à bien des titres : — je veux parler de la méthode chiffrée.

La méthode chiffrée a sur le système actuel d'écriture musicale une supériorité évidente, si on ne tient compte que des côtés abstraits de la question, en ce sens qu'elle s'appuie sur les rapports numériques qui existent entre les différents intervalles du son, rapports qu'elle ne traduit cependant que d'une manière très-inexacte, puisqu'elle exprime par la série 1, 2, 3, 4, 5, 6, 7, ce qui est en réalité 1, 9/8, 5/4, 4/3, 3/2, 5/3, 15/8.

Envisagée au point de vue pratique, cette supériorité existe encore sur certains points, mais d'active qu'elle était, elle devient passive, c'est-à-dire qu'elle résulte beaucoup plus de la défectuosité du procédé auquel on compare la méthode chiffrée que de la valeur propre de celle-ci, de sorte qu'elle ne consiste plus que dans une logique et une simplicité relatives.

Considérée en elle-même, la méthode chiffrée me paraît offrir un inconvénient radical, celui de ne point parler aux sens et de déplaire aux yeux. — Aussi, claire et simple pour l'esprit, est-elle pour la vue un véritable grimoire où il est bien difficile de reconnaître la traduction des gracieuses et émouvantes créations de l'inspiration musicale.

Cet inconvénient devient plus saillant encore si on compare cette méthode à celle qui traduit la musique des sons par la musique des couleurs et les ravissements de l'oreille par les enchantements des yeux, donnant ainsi harmonie pour harmonie et expression pour expression.

Je ferai remarquer, d'ailleurs, que le chiffre appliqué au son ne représente qu'un de ses rapports, le rapport abstrait et mathématique, tandis que la couleur les exprime tous. — Je constaterai aussi que l'application de la couleur à la représentation de l'intervalle offre l'avantage inappréciable de lais-

ser la forme entièrement disponible pour figurer les modifications de la durée, ce qui ne saurait appartenir au chiffre qui, d'un autre côté, ne se prête que très-difficilement à la reproduction des accords.

— J'ai résumé les principaux avantages qui me semblent devoir résulter de l'adoption de mon système. Il me reste maintenant à répondre aux objections qu'il peut soulever.

Parmi ces objections, il en est deux que j'ai dû prévoir à l'avance. — Ce sont, je le crois, les seules essentielles, et c'est de celles-là seulement que je m'occuperai.

On dira, — on me l'a déjà dit : Tout le monde ne voit pas les couleurs de la même manière. — Il y a d'ailleurs certaines nuances qu'il est très-difficile de distinguer entre elles, surtout le soir aux lumières.

— La première partie de cette objection ne me paraît pas sérieuse. — Qu'importe que dix personnes réunies voient la même couleur de dix manières différentes, puisqu'elles lui donnent le même nom? — Le rouge est *do* : quand vous le verrez et comment que vous le voyez, vous direz rouge ; vous prononcerez et vous chanterez *do*. — Je ne crois pas d'ailleurs, si ce n'est comme à une exception fort rare, à ces prétendues anomalies de la vision qu'il est imposssible de démontrer et qui seraient, dans tous les cas, sans aucune conséquence pratique.

— La seconde partie de l'objection est plus fondée. — Elle est même très-exacte en théorie. Heureusement qu'il n'en est pas de même dans l'application. — On confond le vert avec le bleu lorsque le vert est très-bleu, et l'orangé avec le rouge lorsque l'orangé est très-rouge. — Mais il est toujours facile d'ajouter du jaune au vert et à l'orangé. — Ma théorie est suivie d'ailleurs de spécimens comparés des deux systèmes d'écriture : — on appréciera laquelle des deux est plus nette et plus lisible que l'autre.

— La dernière et certainement la plus importante des deux objections que j'ai prévues se rapporte aux difficultés que présente l'écriture musicale par les couleurs pour la copie manuscrite, et à la plus grande dépense qu'elle doit occasionner pour la typographie.

Cette objection est sérieuse et je ne chercherai pas à affaiblir ou à me dissimuler sa portée. — Elle n'enlève rien à la vérité théorique de mon œuvre et elle ne détruit aucun de ses avantages pratiques. — Seulement, en regard de ces avantages, elle met un inconvénient, un inconvénient unique. — N'en est-il pas ainsi de toutes les choses de ce monde, même des meilleures?

Si mon système était adopté, d'ailleurs, les inventions de détail ne manqueraient pas pour en simplifier l'application. — Ce système n'employant qu'une seule forme de note à laquelle viennent s'ajouter les indices du fractionnement de la durée et ceux des altérations de l'intervalle, il ne s'agit en somme, pour l'écriture manuscrite, que de donner à cette forme unique l'une ou l'autre des sept couleurs essentielles du prisme. — Des choses bien plus difficiles ont été réalisées sans grandes difficultés. — Quant à la typographie et à la lithographie, le moyen est tout trouvé, et l'excédant de dépense auquel il donnerait lieu serait peut-être compensé par la simplicité de l'ensemble du système.

— J'ai terminé ma tâche actuelle ; j'ai présenté des idées qui sont pour moi des convictions. — Le public appréciera. — Quant à moi, j'ai foi dans la vérité de mon œuvre, sinon dans le succès.

A l'époque de transition où nous sommes, bien des choses du passé se dressent encore — vivaces et solides en apparence — sur leurs assises vermoulues, qui crouleront demain au premier souffle de la logique ou de la liberté. — Pionnier convaincu mais attendri de l'armée du progrès social, j'aurais hésité peut-être à donner le dernier coup de pioche aux institutions délabrées sous lesquelles se sont abritées et ont grandi tant bien que mal les générations disparues. — Ouvrier obscur de la philosophie de l'avenir, j'apporte du moins mon humble pierre pour la construction de l'édifice indestructible de l'Unité, ce temple définitif de l'humanité affranchie.

SPÉCIMENS

D'ÉCRITURE MUSICALE COMPARÉE

MÉLODIE

1° MESURE BINAIRE. — TONS DÉRIVÉS (DIÈZES).
2° MESURE TERNAIRE. — TONS DÉRIVÉS (BÉMOLS).

HARMONIE

3° MESURE BINAIRE. — TONS PRIMITIFS.

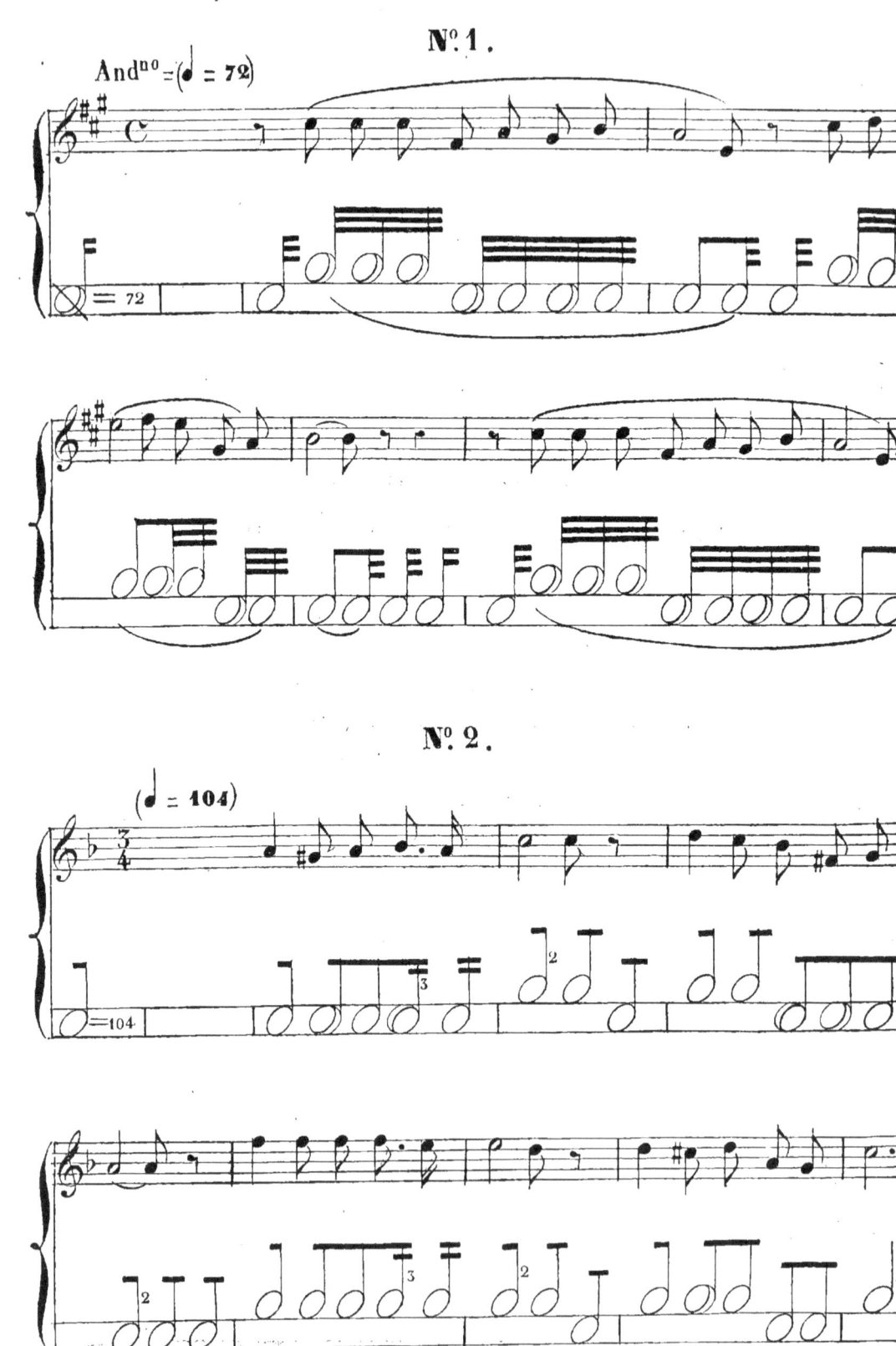

N.º 3.

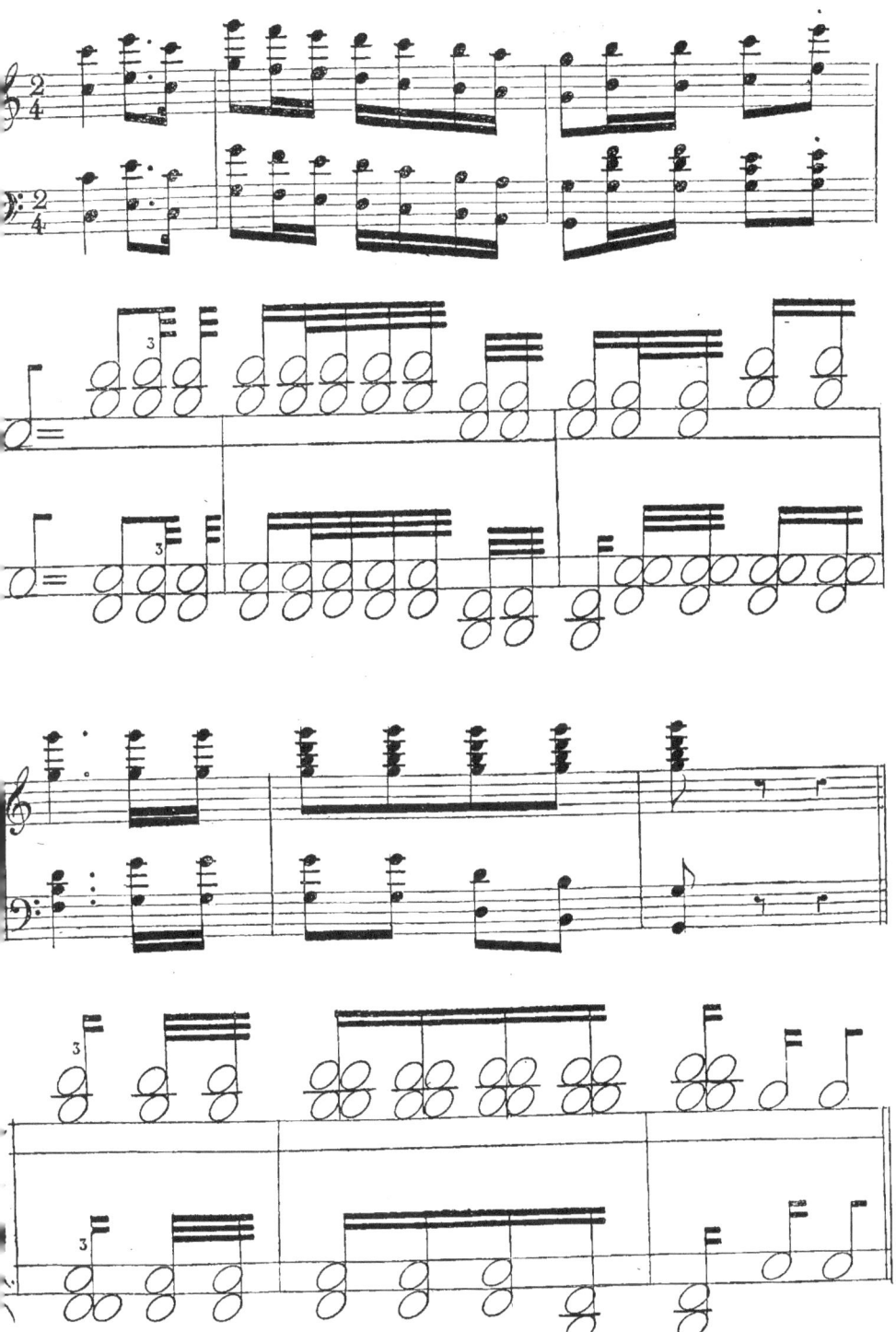

TABLE DES MATIÈRES

Préface. i

PREMIÈRE PARTIE : THÉORIE

Chapitre I. Une profession de foi. 1
— II. Vue d'ensemble. 4
— III. Comparaison des propriétés générales du son, de la lumière et de la chaleur. . . 6
— IV. Théorie de la dispersion du son. — Analogies entre la couleur et l'intervalle musical. 7
— V. Théorie des octaves colorées. — Suite des analogies entre la couleur et l'intervalle musical. 13
— VI. Théorie du mode de la couleur. — Suite des analogies entre la couleur et le son. . . 19
— VII. Théorie du rayonnement de la couleur et du son. — Formation des sons harmoniques et des couleurs accidentelles. — Nouvelles et dernières analogies entre la chaleur, la lumière et le son. 19

DEUXIÈME PARTIE : APPLICATIONS

Chapitre I. Observations préliminaires. 35
— II. Des signes représentatifs de l'intervalle. 37
— III. Des signes représentatifs de la durée. 41
— IV. Des signes représentatifs des nuances. 46
— V. Conclusions. 51
Spécimens d'écriture musicale comparée. 53

www.ingramcontent.com/pod-product-compliance
Lightning Source LLC
Chambersburg PA
CBHW070956240526
45469CB00016B/1419